# 世界冠軍紙飛機

## THE NEW WORLD CHAMPION
## PAPER AIRPLANE BOOK

FEATURING THE
WORLD RECORD-
BREAKING DESIGN

打破世界紀錄的
紙飛機設計、飛行原理和
調校技巧

WITH TEAR-OUT
PLANES TO
FOLD AND FLY

THE PAPER AIRPLANE GUY
**JOHN M. COLLINS**

約翰★柯林斯
金氏世界紀錄
最遠飛行距離保持者

宋宜真★譯

獻給我的父母，泰德和瑪麗。他們教我欣賞日常生活中的微小事物，

也鼓勵我勇於做夢，更幫助我學習到學習的方法。

# 世界冠軍紙飛機：
## 打破世界紀錄的紙飛機設計、飛行原理及調校技巧

### THE NEW WORLD CHAMPION PAPER AIRPLANE BOOK:
Featuring the World Record-Breaking Design, with Tear-Out Planes to Fold and Fly

作者　約翰・柯林斯 (John M. Collins)　|　譯者　宋宜真

封面設計　徐睿紳　|　內頁設計　劉孟宗　|　編輯協力　林慧雯

責任編輯　郭純靜　|　行銷企畫　陳詩韻　|　總編輯　賴淑玲

社長　郭重興　|　發行人　曾大福

出版者　大家／遠足文化事業股份有限公司

發行　遠足文化事業股份有限公司

地址　231 新北市新店區民權路 108-4 號 8 樓

電話　(02)2218-1417　傳真　(02)8667-1851

劃撥帳號　19504465 戶名　遠足文化事業有限公司

法律顧問　華洋法律事務所　蘇文生律師

定價　400 元

初版 2018 年 1 月・七刷 2023 年 5 月

團體訂購另有優惠，

請洽業務部：(02)2218-1417 分機 1124、1135

國家圖書館出版品預行編目 (CIP) 資料

世界冠軍紙飛機：打破世界紀錄的紙飛機設計、飛行原理及調校技巧
約翰・柯林斯 (John M. Collins) 著；宋宜真譯.-- 初版.-- 新北市：
大家出版：遠足文化發行, 2018.01
160 面；21.2 x 27.6 公分
譯自：The new world champion paper airplane book : featuring the
Guinness world record-breaking design, with tear-out planes to fold and fly
ISBN 978-986-95342-9-1( 平裝 )
1. 摺紙

972.1　　　　　　　　　　　　　　　　　　　106021655

# 目錄

# 前言

2012 年 2 月 26 日，我設計出的紙飛機「蘇珊娜號」飛行了 69.14 公尺，打破了世界紀錄。正確來說，是我和我的紙飛機投擲手裘·艾尤比（Joe Ayoob）一起打破記錄。我們以 5.94 公尺的飛行差距，超越原本保持了九年的紀錄。其實，我和裘在前六次練習中，還飛出更遠的距離，但世界紀錄的有趣之處就在這裡：練習時的紀錄都不算紀錄。必須在公開場合，遵循特定指示，並在獲得認可的方式下才算數。

但紀錄就是要給人打破的，這就是紀錄存在的意義。訂立目標、努力達成，沒成功，就再試一次，要創下紀錄就得做出這些努力，而我們也不例外。在「正式」打破世界紀錄之前，我花了三年時間嘗試了多種飛行模式。當然，我摺出的每款遠距離飛行紙飛機都有助於我達成目標。而我希望這本書能開啟你的世界紀錄之旅，或是助你一臂之力，繼續前進。如果能讓另一個人破世界紀錄，那我的另一個目標就達成了。或許這個人就是你。

首先，要相信自己做得到。你可以先從最普通的素材開始，去製作像飛行機具那麼複雜的東西。這樣的目的是什麼？在地球上，就是要用最少的資源做最多的事。最終我們會找到好方法，用較

少的能源來點亮房間，用較少的燃料從家裡移動到公司，以較少的汙染來驅動生活所需的一切。從這個角度來看，答案就呼之欲出：節約——對！製造新的產品和科技——對！少做點事——錯！用少點東西做多點事——對！

於是，我們就會發現，紙飛機意義非凡。

經常有人問我，要如何培育紙飛機人才？怪的是，我一直對這個問題感到困惑。摺紙對我來說是再自然不過的事，我簡直無法想像不去摺紙飛機會是什麼樣子。我花了好多年才發現，並不是每個人都像我這樣。確實有人需要一些鼓勵才有辦法動手摺紙。我幾經思索，想到下列幾項建議。

如果你從未參加過「創客嘉年華」（Maker Faire），趕快去參加。這是自己動手做的盛會，做什麼都行，從小型機器人、衣服，到大型的鋼鐵或石頭雕塑都有。當然，有時也有紙飛機。動手做東西是我們人類與生俱來的本能。從我們想要製造下一代的生物性欲望，到想盡辦法要知道那個蛋糕怎麼烤，我們的本性中都內建了「自己動手做」的驅力。

我小時候就喜歡自己做玩具。我跟我的兄弟會用木頭線軸做成陀螺，用彈力衣夾做出可以發射橡

皮筋的手槍，以及利用橡皮筋做成動力船、風箏、輕木飛機等等。當然，還有紙飛機。

可惜的是，自己動手做東西已經不再是我們文化中的一部分。現在的玩具還得要能「自己動起來」，好讓我們不必出力氣去玩。在我看來，這簡直是錯上加錯。我們正在剝奪自己非常重要的經驗：實驗、探索、創造。簡而言之，就是放棄了動手做的體驗。

紙飛機具體實現了科學方法。每次投擲都是一次實驗。對紙飛機的愛好能驅使摺紙的人不斷去了解問題，追求一次比一次飛得更好。每摺出一款飛機、每一次丟擲，都蘊含了假設、實驗設計、試驗以及結果。不管你有沒有意識到，玩紙飛機，就是在做科學。

我們整個世界目前面臨了許多問題：全球能源短缺、糧食短缺、飲用水短缺，以及所謂的全球暖化。這些問題都令人不安，也只有科學可以提供答案。我們必須動員所有腦袋來面對這些問題，所有人都得嚴肅思考這些挑戰。

想像這種情況：在某個世界，人們都在玩科學，大家每天早上起床，就專注在美好的事物上，並想像要如何製造出更多美好的事物。你可以說我是個

愛做夢的人，我不介意。你也不必相信有這樣的世界，你只要摺一架紙飛機，然後體驗這個過程帶來的愉悅感受。我們生來都是創作者，當你做出某樣東西，不管是烤個派，或是用鉛筆畫畫，都能喚醒你某些蟄伏已久的本能。如此一來，世界就有了些微改變。你可以去感受一下，這真的很美好。

這架世界紀錄紙飛機「蘇珊娜號」達成很多世界第一：第一架維持飛行距離紀錄的滑翔紙飛機，第一架能變換速度來增加飛行表現的紙飛機，第一架由投擲手和設計者組成團隊創下紀錄的紙飛機，以及投擲助跑距離從 9 公尺縮短到 3 公尺之後第一架打破世界紀錄的紙飛機。這真的是一架令人驚異的紙飛機，我相信蘇珊娜號會改變之後打破距離紀錄的方式。以投擲手蠻力來取勝的日子已經過去，真正的滑翔紙飛機時代正式登場。

再免費提供一些建議：沒有任何事情是理所當然的。蘇珊娜號是了不起的紙飛機，我在其他人的作品中並未發現相同設計。我是靠著辛勤的努力、仔細的聆聽，以及敏銳的觀察，才造出這樣的紙飛機。你或許也擁有這些技能。蘇珊娜號只是實現了其中一種可能，其他的可能就由你來發現了。再為我摺一架紙飛機吧，或許我們會在冠軍賽中相見！

# 東西為什麼會飛？

**答**案簡單說來是：「我們不確定東西為什麼會飛。」這裡的「我們」還包括了那些比我更認真鑽研問題的人，畢竟我只是個半途闖進來的門外漢，沒有航空學學位。我有的只是高度好奇心。不過，那個「我們不確定」的答案，倒還應付得了一些問題，至少跟紙飛機相關的都還可以回答。等一下你就會看到了。

紙飛機都是**滑翔機**，因為嘛，紙飛機都會滑翔。簡單來說，紙飛機沒有發動機作為動力。現在，我們就來看看紙飛機滑翔的**力學**吧。

## 基本作用力

就從大家都知道的事情開始好了。跟紙飛機相關的最基本作用力是：升力、重力、阻力和推力。**升力**是飛機穿過空氣時所產生的向上力，**重力**是地球以萬有引力拉住飛機的力，**阻力**是飛機向前移動時由某個形狀或某種物質產生的阻礙力量，**推力**則是飛機發動機所產生的力。在滑翔紙飛機上，推力的產生機制更為複雜，因為推力的唯一來源就是你一開始投擲出去的力。你射出紙飛機的能量會轉換成動量，然後推著紙飛機飛完全程。這就好像

雲霄飛車從最頂端下滑：這個下滑必須提供足夠的動量，讓雲霄飛車衝完全程。好的紙飛機設計，就是要經得起你發射時短暫又快速的推力，也就是你投擲出去的力。紙飛機被推出去之後，一旦推力用盡，接下來就需要平衡剩下的阻力、升力和重力，好讓自己保持在空中。

下一頁的 **圖二** 中，你可以看到這四個基本力是如何平衡的。了解這四個力在飛機身上的作用，對於你思考紙飛機的飛行將十分有用。把飛機設計定義為平衡這些力的最佳方式，這樣會更容易思考並解決飛行問題。

現在，我們知道有四個力作用在紙飛機身上，那就一起看看這些作用力的解剖圖。**圖一** 是描述動力飛機的各個部位。

如果我們任意移動各個元件，就能推測出飛機會有什麼狀況。舉例來說，如果我們把主機翼大幅往後移，但讓發動力機保留在最前端（如 **圖三** 所示），這時飛機的重心會在飛機升力中心的前方很遠。飛機如此配置一定會墜毀。但如果我們把發動機跟著機翼一起向後移（如 **圖四** 所示），並在機身前方加裝水平安定面，那麼飛機就能恢復平衡了。

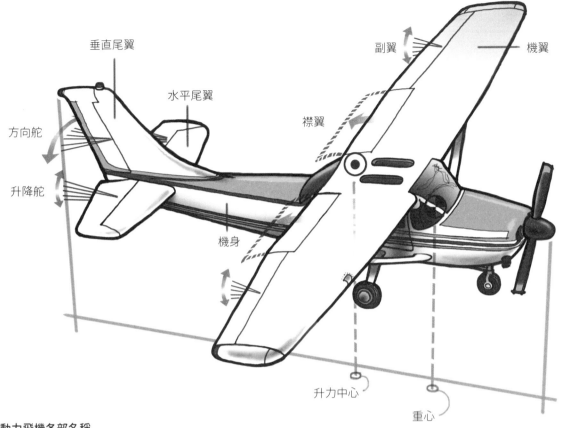

垂直尾翼

水平尾翼

方向舵

升降舵

副翼

機翼

襟翼

機身

升力中心

重心

**圖一** 動力飛機各部名稱

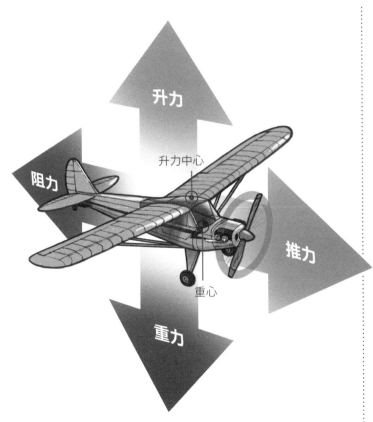

升力

阻力

升力中心

推力

重心

重力

**圖二** 作用在飛機的四個力

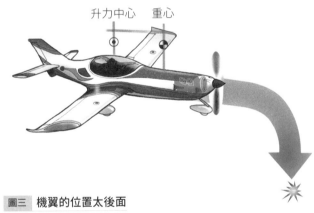

升力中心　重心

**圖三** 機翼的位置太後面

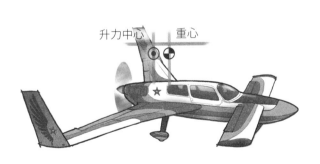

升力中心　重心

**圖四** 機翼和發動機一起向後移,如此能維持平衡。

# 機翼形狀

首先，紙飛機的機翼越薄越好，這樣阻力就越小，較厚或是有弧度的機翼都會帶來阻力。這個理論並不適用於實際的飛機，卻適用於紙飛機（見圖五），因為紙飛機機翼的基本形狀通常是這兩種：矩形和三角形。前任紙飛機最久飛行時間世界紀錄保持者的機翼就是矩形機翼，而現任世界紀錄保持者的機翼形狀，在靠近機首的地方較接近三角形，靠近尾部的地方則非常接近矩形（見圖六）。

設計紙飛機時，還要考慮「**展弦比**」，也就是機翼的長寬比。滑翔機最完美的形狀是長而窄的機翼，就像海鷗或信天翁的翅膀。這種機翼的形狀是**高展弦比**，也就是說，從一邊機翼末端到另一邊機翼末端之間的距離，要比機翼前緣到機翼後緣之間的距離多出很多（見圖七）。不過，要做出海鷗翅膀般的機翼，對設計者來說是個困難的要求。

紙飛機機翼也必須禁得起大力投擲，而且還能保持良好性能。而紙飛機要做出結構穩固的高展弦比機翼，並不是一件容易的事。

我們再回過頭來討論機翼的基本形狀：三角形和矩形。三角形機翼紙飛機的優勢是，紙張往機身中央集中摺疊，這有助於穩固整個飛機，而更堅固的

圖五 紙飛機的機翼必須很薄，實際飛機的機翼則要有厚度才有利。

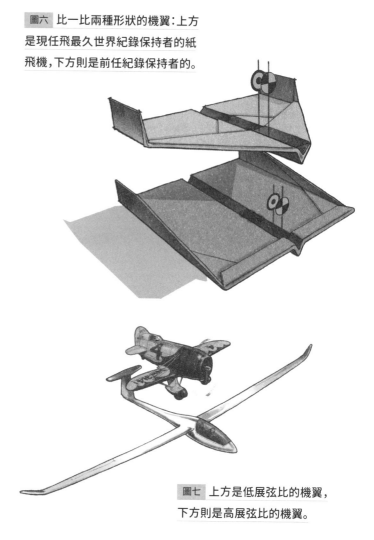

圖六 比一比兩種形狀的機翼：上方是現任飛最久世界紀錄保持者的紙飛機，下方則是前任紀錄保持者的。

圖七 上方是低展弦比的機翼，下方則是高展弦比的機翼。

紙飛機也更能承受你投擲出去的力道。矩形翼的優勢是飛行更有效率，也就是飛機每下降固定高度時能飛行更遠的距離（換句話說，紙飛機能飛得更遠才落地）。

紙飛機的形狀會決定**升力中心**的位置。**重心**的位置必須落在升力中心的前方，才能在射出去之後繼續往前飛行（重心和升力中心的位置分布，請詳見第 7 頁的圖二）。

若是矩形翼紙飛機，紙張重量幾乎有一半必須落在機首上或機首附近，才能讓重心的位置落在升力中心前方。若是三角形機翼紙飛機，重心的位置就可以往後移，因為機首的機翼面積（或者**升力安定面積**）較小。

機翼形狀和重心位置會互相影響，這為紙飛機設

計帶來無窮趣味。這兩者之間的關係可以這樣思量：真正有效率的滑翔機，不需要為了讓飛機飛得遠而射得高，這樣設計者就可以把紙張用在加寬機翼上（好讓滑翔機飛得更久），而非穩固機身的結構上。

紙飛機要飛得遠，投擲的力道就要夠大，因此機身和機翼前緣紙張摺疊的厚度就更加重要。飛行路線是否呈直線，同樣會影響飛行距離，因此較高的機尾是一個可行的做法。那麼，紙張要摺到多厚？機翼可以做到多寬？機尾要做到多高？投擲的力道要多大？這些都是戰略性的問題，也就是說，這些答案要視你想達成的目的而定。我那架世界紀錄的紙飛機就只是為了達成一個目標而設計。一定還有其他可行的設計方式，而且或許還更好。

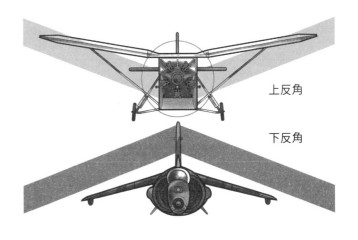

上反角

下反角

**圖八** 上反角與下反角

飛機可以自我修正，這要付出的代價就是會產生較多阻力，並稍微減少升力。飛行是各種作用力的一連串妥協，客機尤其如此，為了增加穩定度，犧牲一些飛行效率是值得的。

## 反角（Dihedral Angle）

和飛行穩定度有關的另一個基本要素是**反角**，也就是機翼跟機身之間的夾角。**圖八** 中，如果機翼的角度是從水平面往上，就稱為**上反角**；如果機翼的角度是從水平面往下，就稱為**下反角**。

上反角有助於讓升力中心的位置落在重心上方，形成飛機自我修正的機制。例如，如果飛機往一側傾斜，重心就會把機身往回拉直。用上反角來使

## 尺度效應（Scale Effects）

真正的客機在飛行時運用氣流的方式和紙飛機大不相同。我之所以能打破世界紀錄，就是善加運用氣流對紙飛機飛行速度的影響。但同樣的策略對巨大的 747 客機就絲毫不管用了。紙飛機機翼上劇烈改變的氣流，就來自**尺度效應**。尺度效應的運

**圖九** 尺度效應：可以把空氣分子在機翼上的流動，想成賽車在跑道上奔馳。如果過彎過快，向心力就無法牽制住賽車，結果是賽車翻出軌道。

作方式如下：空氣分子的大小和特性不會因為機翼的大小而改變。所以當你把 747 客機略呈弧面的機翼縮小到紙飛機的尺寸時，空氣分子就變成要在非常短的距離內轉很大的彎，像是第 9 頁 圖九 中賽車過彎的情況。

因此，空氣分子在繞過一個快速移動的物體時，彎度和速度是有極限的，不管是 747 客機或紙飛機，都是如此。這是很重要的概念。而「雷諾數」（Reynolds numbers）就是把這個觀念精確量化的數字組。這組數字測量物體在液體或氣體中慣性力[1]對黏滯力[2]的比率。

空氣動力學者憑藉著雷諾數，可以在較小的設備裡測試機翼縮小到一半甚至四分之一尺寸的飛行表現，這樣就不需要建造出巨大無比的建築物來測試實物尺寸的 747 客機。

對紙飛機來說，這表示平薄的機翼比有弧度的機翼更好，因為如此一來，氣流更能保持一致性，也不需要在小小的弧形機翼附近急轉彎。在速度改變時，氣流從紙飛機前方流動到後方時會出現劇烈變化。氣流在實物尺寸機翼上的變化會等比例大幅縮小，因為大型機翼的弧度對空氣分子來說就沒那麼劇烈。

## 失速（Stalling）

當流過機翼表面的氣流變得紊亂而導致升力驟降，這個現象稱為**失速**。失速通常發生於飛機飛得

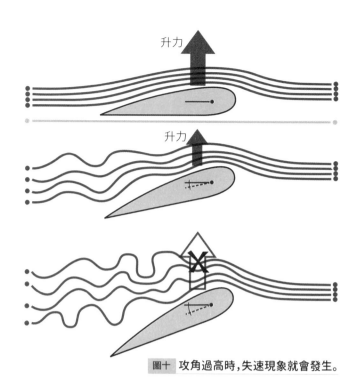

**圖十** 攻角過高時，失速現象就會發生。

太慢、飛機機翼相對於氣流的傾角過高（也就是所謂的高**攻角**），或是上述兩項同時發生時。當空氣無法沿著機翼表面流動以產生足夠升力，最後的結果就是失速。在 圖十 中，我們可以看到氣流在攻角變大時產生的變化，最後就是失去升力。

## 下滑比（Glide Ratio）

下滑比是指飛機高度每失去一個標準單位時，所能前進的距離。通常會以 4：1 或是 50：1 這樣的比率來表示。4：1 表示每當飛機高度下降 1 公尺，可以前進 4 公尺，50：1 表示下降 1 公尺可以前進 50 公尺。可想而知，50：1 的下滑比要比 4：1 更好。

## 下沉率（Sink Rate）

下沉率跟下滑比同樣重要，甚至更重要，至少在某些航空競賽是如此。下沉率指的是飛機在單位時間內所失去的高度。如果飛機夠輕，即使下滑比不高，仍然可能有低的下沉率，也就是這架飛機維持

---

1 譯注：對物體來說，就是抵抗自身狀態被改變的力。例如公車突然加速，對車上乘客來說，彷彿受到一個向後推的力而往後倒，這個向後推的力就是慣性力。

2 譯注：指氣體或液體受到外力變形時所產生的阻力，概念相當於「黏稠度」或「流體內的摩擦力」。當飛機穿過空氣時，空氣會因受力變形而對飛機產生摩擦力。

在天空中的時間，仍有可能比一架具有高下滑比但重量較重的飛機更久。例如，下滑比 1：1、下沉率每秒 1 公尺的飛機，維持在天空中的時間，就會比下滑比 5：1、下沉率每秒 2 公尺的飛機還要久。衡量持久飛行的最重要數值，是飛機碰到地面之前的秒數。高的下滑比有助於增加飛行距離，但是若飛機從同樣高度開始下降，下沉率最低的才是贏家。

## 操縱面（Control Surfaces）

要製作出好的飛行機器，第一要務就是平衡本章開頭所提到的四個基本作用力。接下來，就是操縱或是修正操縱。這時就是**操縱面**發揮作用的時候了。所謂的「操縱面」，是用來描述飛行表面上的可活動組件，例如飛機的操縱面包括了方向舵、升降舵和副翼。升降舵控制飛機的上升和下降，方向舵控制飛機左右轉，副翼則控制滾轉。關於這些操縱面，會在以下各節討論。

現在，純粹是為了進行空氣動力學研究這個偉大目的（而且絕對不只是為了好玩），把你的手掌伸出行進中的汽車窗外，手掌不要超出側邊後視鏡。讓手掌平行地面，拇指朝向汽車行進方向。你的手掌只要稍微移動，便會不由自主地向上、向下、向左或向右偏。空氣分子只要打到朝向行進方向那一面的手，就會彈開，**轉變方向的氣體把你的手往反方向推**。如果手腕往下轉，讓拇指朝下，空氣分子就會撞上你的手背然後往上彈開，順勢把你的手掌往下推。飛機的操縱面大致上就是依循同樣原理。

當空氣彈離飛機，會推動飛機向左、向右、向上、向下移動，甚至滾轉。

在傳統飛機上，襟翼和副翼的位置在主機翼後端。但對紙飛機來說，升降舵和方向舵則是最重要的操縱面。技術上來說，紙飛機多是**混合翼**，也就是主機翼和尾翼並無明顯區別。這種機翼的某些控制功能也會結合在一起。舉例來說，升降舵也具有副翼的功能，因而被稱為**升降副翼**（elevon）。別煩惱，一架紙飛機的活動零組件並不多，因此操縱面也少。如此一來，紙飛機就更是認識操縱面運作的絕佳方式。

## 方向舵（Rudders）

讓我們來看看方向舵的轉彎。飛行員操作方向舵，讓氣流偏轉。在**圖十一**中，方向舵偏向尾翼的右側，空氣撞到尾翼之後向右偏轉，就會把尾翼推向左邊。

關鍵在於：飛機在飛行時，會繞著升力中心旋轉。如果尾翼往左偏，機首就會向右偏。這就像是翹翹板，正中央是升力中心。方向舵若偏向左側，

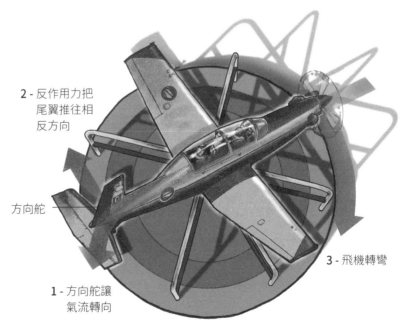

2 - 反作用力把尾翼推往相反方向

方向舵

3 - 飛機轉彎

1 - 方向舵讓氣流轉向

**圖十一　方向舵偏向右側**

空氣就會向左偏轉，而把尾翼推向右邊，於是機首便向左偏。

# 升降舵（Elevators）

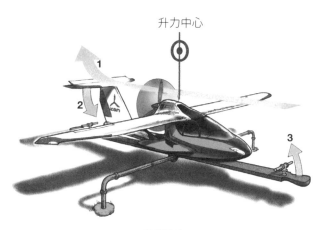

升力中心

1

2

3

**圖十二** 以升降舵控制飛機向上下運動

升降舵也是以完全相同的方式運作，只是升降舵控制的是飛機的上下運動方向，而方向舵控制的是左右方向。控制方向舵和升降舵，是操控飛機飛行最基本的方式。

以上就是操控紙飛機會用到的全部原理。實物尺寸的飛機動用到的就不只如此了。圖十二中，如果飛行員拉高升降舵，空氣撞擊到升降舵之後就會往上彈去，而把尾翼往下推，帶動機首朝上。

# 副翼（Ailerons）

但方向舵轉向較慢，因為飛機轉彎是沿著大圓的路徑，所以轉彎會是在空中橫向側滑（slip），甚至還有一點外滑（skid）。實物尺寸的飛機以及好的遙控飛機，轉彎時借助的是另一種技巧。這種技巧比較像是自行車手用身體壓車以快速過彎。飛機也可以用同樣方法，稱為**滾轉**。滾轉動作是由副翼來控制，如圖十三所示。副翼看來很像升降舵，只不過是裝在主機翼上。實物尺寸的飛機中，距離機身最遠的操縱面通常就是副翼了。

想像有小量的空氣在右翼向下偏轉，右翼因此受到向上推力。基於翹翹板原理，位於升力中心另一側的左翼此時便會下沉，使飛機向左傾。如果這時拉高升降舵，飛機就會以弧形路線向左「爬升」。

你可以在飛機起飛或降落時，體驗到這種「傾斜轉彎」（banked turn）。副翼轉向所能提供的精準與操控性是基本的方向舵調整無法提供的。看看鷹和海鷗等向上翱翔的鳥類如何操控轉彎。牠們能靈活運用羽毛，發揮副翼般的功能，展現出優雅的傾斜轉彎。

# 襟翼（Flaps）

實物尺寸的飛機除了有副翼，還有**襟翼**，如圖十四所示。襟翼具有一項非常基本的功能：當飛機飛得較慢時，讓機翼變大。飛機在起飛跟降落時，都會伸出襟翼，使機翼加大，增加**產生升力的面積**。飛機設計者設計的機翼大小會剛好足以在巡航速度[1]（cruising speed）下使載運貨物的飛機升起。更大的機翼只會在飛行時徒增阻力並耗費燃油。因此問題就變成，如何讓飛機更有效率地起降。較大的機翼能讓飛機在較低的飛行速度中維持在空中不會落下。想像一下，倘若那些巨無霸噴射客機沒有使用襟翼，飛機場得要蓋到多大，跑道又必須建得多長？而且噴射機會需要加強起落架的強度，才有辦法承受起飛前時速將近 500 公里的地面速度！

襟翼簡單俐落地解決了這些問題。襟翼能在飛行速度較低的時候增加主機翼面積。等到飛機加速到

1 譯注：巡航是指飛機爬升到固定高度之後、還沒開始下降期間，這段維持固定高度的飛行。巡航時的飛行效率最高，因為發動機在這個高度的效能最高，而且是以相同速度在相同高度飛行，不必把燃油耗費在加速或減速以及抵抗空氣摩擦力，所以最省油。

**圖十三** 以副翼來控制飛機滾轉

加大機翼面積等於增加升力。

**圖十四** 用襟翼來增加產升生力的面積

巡航速度，襟翼就直接收起，乾淨俐落。襟翼通常也是最接近機身的操縱面。我還沒能做出有襟翼的紙飛機，而現在你知道襟翼是什麼了，或許你可以做出來。讓紙飛機飛行時多少增加一點機翼的面積，應該非常有意思。

## 但事情變得有點奇怪

大家都喜歡本章開頭那張基本作用力的分析圖。但是，我們一開始檢視升力的因果關係，事情就開始走樣了。這也是飛行讓我著迷之處。飛行的科學還沒有真正的定論，總是還留有一點空間讓我們提出自己的看法。

首先要知道的是，所有的科學都是我們當時對於事物運作原理的最佳推斷。然而，不管是歷史中哪一段時間，你都會發現，對於當時事物運作的「已知」知識，事後證明其中 90% 都是徹頭徹尾不正確。另外一件令人震驚的事情，是我們的知識通常是經由證明而來，而這取決於我們對研究對象的觀察能力。換句話說，我們總是受限於我們手上可運用的工具。舉例來說，如果沒有顯微鏡，我們不可能真正了解微生物和細菌。我們是可以觀察到微生物和細菌造成的影響，然後推敲出一套理論，但這跟真正的認識是不一樣的。同樣的，我們探測飛行奧祕的能力，則深深受到空氣和重力本質的限制，我們可以持續看到空氣和重力的影響，但這些事物本身通常是不可見的。

接下來，我會列出一堆跟升力這個飛行的基本原理相關的理論，讓大家玩味思考。你可別讓粉筆灰給嗆到了。

## 白努利定律

物理老師在解釋飛行原理時，大多從白努利（Daniel Bernoulli, 1700–1782 年）開始。他是瑞士數學家，也是當時知名的理論物理學家。他的諧和振動、氣體動力學，都是當時最具開創性的研究。當然，還有流體力學。我也很喜歡提到一件事：有幾個修士甚至雇用他，把幾口深井中的水汲取出來。畢竟要完成這項工作，了解輸送管中的壓力差可是極為重要。

白努利在流體上的研究成果，最後成了構想和預測空氣流的正確方法。他完成研究的 180 年之後，萊特兄弟的飛機才成功飛上天。白努利的研究要到更久之後，才應用到飛行原理上。因為這些發現都受到時間、空間和功能的阻隔。啊，這就是科學的命運⋯⋯

我弟弟吉姆剛拿到電機工程學位，他學校老師教他們：把空氣假想成一塊果凍，當機翼劃過空氣，就像切過果凍一樣，機翼前緣會把果凍分為上下兩半。接著，上下半部的果凍會受到所接觸機翼表面的影響，行進方向開始偏移。

由於上方機翼表面的弧度較大，上半部的果凍沿著弧面前進時，行經路徑較長，行進速度會較快。從白努利的研究可知，在封閉環境中，流速較快的液體導致較低的壓力，因此機翼上方的壓力自然較低。當上方壓力低，下方氣壓便會往上推升，這就形成升力。其中的因果關係通常這麼表示：流速較快的果凍（空氣）導致較低的壓力。倘若你還是感到困惑，不妨看看 圖十五 的圖解。

接著，教授便洋洋灑灑寫出量化果凍、機翼表面以及風速的所有微分方程式[1]，然後再全數積分[2]成白努利方程式。寫罷，教授深深一鞠躬，粉筆灰在他背後緩緩落定。你以為數學和科學的神奇力量再度解開了一項奧祕嗎？呃，事情可還沒結束。

讓我們複習一下。白努利研究的是封閉系統中的液體，也就是水管中的水。但在我看來，天空似乎不是那麼封閉。有人主張，大氣的靜壓力[3]會形成一個封閉系統。或許是吧，但這會回到一個問題：「那什麼是開放系統？」

再來，果凍的比喻指出一個概念，那就是機翼上方的果凍，會和下方的果凍同時在機翼後緣會合，這就是所謂的**等時理論**。但這也不符事實。

倘若你把氣流染上不同顏色，再將上色的空氣分別噴發到機翼上下方，你會發現，上方空氣竟然先抵達機翼後緣！也就是說，上方空氣的移動速度絕對比下方空氣還快，因此「等時理論」的觀念簡直是胡說八道。哎呀！（搗嘴）我只能說啊，去挑出理論的毛病，要比建構出真正的好理論容易多了。

## 是空氣聚集而帶來升力嗎？

有些空氣動力學家則提出另一個觀念，也滿有說服力的。我認為這個觀念比先前的稍微好一點。他們認為，當空氣遇到機翼前緣時，多少會聚集在一起。這說得通，因為當空氣流經機翼不平整的表面，基於摩擦力的緣故，氣流會越走越慢，最後空氣就會擠成一團。此時倘若機翼上方表面的弧度較大，上方空氣的聚集效應便會較強。 圖十六 就是聚集效應的圖解。

聚集的空氣會沿著機翼產生壓力差。由於空氣聚集在前端，因此前端氣壓較大，後端較小。此時前端空氣便會加速移動，一路飛奔往後端壓力較低處遞補，因此上方空氣會比下方更快抵達機翼後緣。其中的因果關係通常這麼表示：較低的壓力造成氣流加速移動。請注意，這樣一來，跟白努利定律的因果關係就完全相反了。

## 旗鼓相當卻完全相反的理論

情況變得越來越有意思了。對於飛行，我們現在有兩種看似合理卻相互矛盾的解釋。我就喜歡飛行這點。不過，空氣聚集在機翼前緣的理論似

---

1 譯注：這是一種數學方程式，用函數和函數的導數之間的關係，來描述一個動態系統。函數通常用來描述某些物理量（例如時間、長度、重量等）之間的關係，函數的導數則是這些物理量的變化，而方程式就把這兩者關連起來。在白努利定律的推導過程中，會把空氣的物理量（包括速度、高度、壓力強度及質量密度等）、機翼的物理量（包括面積、速度和重量等），和時間的變化關連起來。

2 譯注：積分就是把所有可知的變化量加總起來，計算出物理量的過程。

3 譯注：當流體靜止不動時，流體作用在容器底部的壓力。

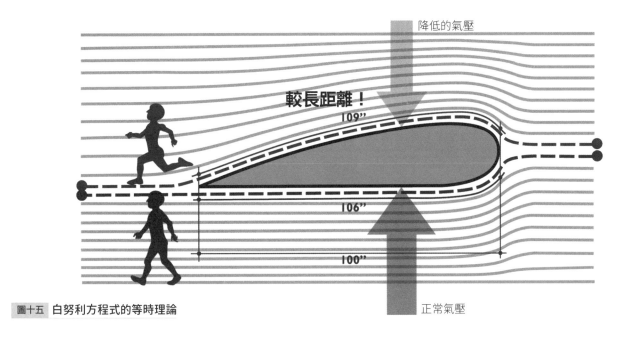

較長距離！
降低的氣壓
109"
106"
100"
正常氣壓

圖十五　白努利方程式的等時理論

乎比較符合事實。這個理論不需要設定在封閉系統中。在我們可觀察的限度內，空氣可自由快速地流動，這種壓力系統的行為模式也較符合一般認知，那就是從高壓流向低壓。這樣還會有什麼問題？

是有個小問題。許多特技飛機和戰鬥機機翼上方與下方表面的曲度都相同，依舊能產生升力，這我們又該如何解釋？一套真正可行的理論，一定要能夠同時解釋左側傾、倒飛、高速和低速飛行等飛行技巧。我們的理論有辦法解釋這些飛行動作嗎？還不太行。有另一群熱愛飛行的傢伙認為，一切都跟氣流偏轉有關。

## 要請牛頓出場了嗎？

還記得當車子行進時，你把手伸出窗外會發生的事嗎？只要手掌往上偏一點角度，氣流便會從掌心轉向，如同風箏在風中飛行。這可能就是特技飛機在飛行中能擁有足夠升力的原因：大動力彌補了對稱機翼在與氣流方向平行時不會產生升力的問題。

不知你是否還記得，我們在先前幾段中證明了：當機翼上方表面有曲度而下方平坦時，上方空氣的流速會比下方快。這會導致氣流走到機翼後緣、在離開機翼時向下衝去。有些人主張飛行所依循的原理，就是牛頓那大小相等、方向相反的「作用力－

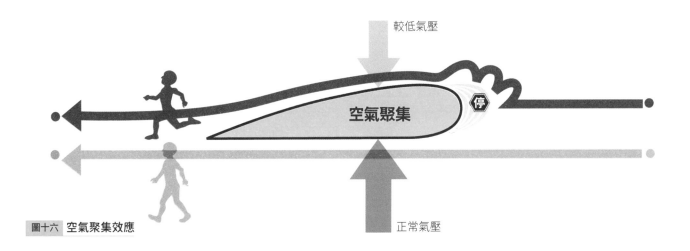

較低氣壓
空氣聚集
停
正常氣壓

圖十六　空氣聚集效應

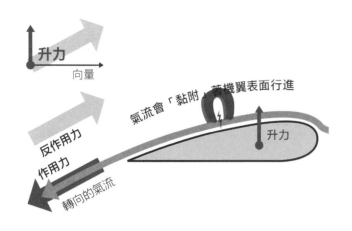

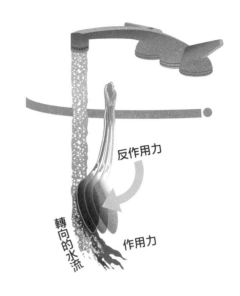

圖十七 牛頓第三定律，大小相等、方向相反的「作用力－反作用力」：空氣會沿著翼面流動，到了機翼後緣便被往下推，因此推動機翼往上升。

圖十八 附壁效應的作用：空氣會沿著機翼表面流動，這稱為附壁效應。把一支湯匙放在水龍頭下緩緩沖水，就可以見識到附壁效應使水流沿著湯匙表面轉向。注意水是沖在湯匙的背面喔。

反作用力」定律：空氣被往下拋，因此推動機翼往上升。圖十七顯示的就是牛頓第三定律的運作。

低壓系統的機制，就是導致空氣沿著機翼表面向下推，若再加上攻角效應，或許就能建構出一套理論。我喜歡這套理論的簡明。但這套理論還不足以說明那些擁有弧面的機翼上方何以存在那些可測量的低壓系統。

## 那麼，附壁效應呢？

現在，為了偉大的科學，請你去借或買一顆海灘球，就是那種又輕又大的塑膠玩具球。現在要開始你下一個科學實驗了。把球丟出去，同時用力讓球倒旋（球底由下往旋轉）。預測一下，球會怎麼飛？別擔心，我第一次也猜錯。

先來點背景知識。所謂的**附壁效應**，就是氣體（或流體）會隨著接觸到的介面移動。經典的範例就是水往下沖到湯匙背面之後就偏離了原本的路徑。如果你從來沒在水龍頭下這樣玩湯匙，請現在就去玩一下，或是參看圖十八。湯匙背面的曲面，確實可能劇烈改變水的行進路徑。快去實驗一下吧，我可以等你。

流經湯匙背面的水，或是流經機翼、海灘球表面的空氣，都可能是了解升力的關鍵。現在你已經猜出海灘球會怎麼飛了嗎？我第一次猜測的時候，認為球會以偏向地板的曲線降落。我的推論是，球的底部通過空氣的速度比較快，而根據白努利定律，流速較快的空氣壓力較低，因此球會往低壓的方向偏。結果我猜錯了。

正確的答案是：氣流會「黏附」在球的表面。情況其實稍微複雜，所以請看圖十九。小團小團的空氣黏附在海灘球表面，接著撞上迎面而來的空氣，使球底部的氣流速度變慢。至於球的頂部，由於移動方向跟氣流相同，氣流速度便會加快，黏附在氣球表面的時間也會加長。所以整體的淨效應[1]就是頂部氣壓較低，空氣流經頂部表面之後路徑也會向下偏折，導致球曲線上拋！這就是棒球中投出曲球的原理。球在前往目標的過程中會往一側偏去。

高爾夫球的曲球也是相同道理。不過，我可不會

1 譯注：所有正反效應相互抵銷之後的最終效應。

在有人不斷打出曲球時拚命解釋箇中原理。很顯然，飛行是複雜的行為，我也在本章開頭時就提到，我們至今仍然無法完全確定東西為什麼會飛。似乎所有原理都用得上，都一起發生作用。我們做的也就是審視手上的證據，發展出運作理論，然後測試。對熟悉科學方法的人來說，同樣的事實能同時符合好幾套理論並不奇怪。科學本來就是這麼運作的。

我們要做的，就是找出最佳理論！

# 飛行理論的未竟之地

因果關係的理論仍不是十分篤定的科學，這對紙飛機這種小型機翼來說尤其如此。透過嚴格的觀察和測量，我們擁有非常精良的數學模型能萬分精準地預測特定形狀和曲線的大型機翼所展現的行為，也就是機翼會產生多少升力，以及何時會失速。

因此有人會說，飛行的科學只需要這樣就足夠了，再繼續深究，也不過是「先有雞還是先有蛋」的無盡因果循環論證。但對我來說，這是表示放棄。容我一問：這種態度豈是科學探究的精神呢？

紙飛機真正有趣的地方在於，當機翼縮得越小，氣流就越紊亂。原先模型的預測能力也就越差。因此，我們現在身處的位置，可說是飛行理論的西部拓荒前哨站。

**我們所觀察、記錄與證明的東西，最後或許能讓我們對飛行有更全面、更完整的理解。**下次你如果要在教室裡試射最新款的紙飛機，一定要記住這個說詞。尤其當你的實驗款紙飛機嚴重脫離預定軌道，撞到黑板，甚至撞上老師時，這套說詞或許有點唬爛，卻可能可以幫你脫身。

**圖十九　海灘球進行附壁效應的實驗**

# 投擲與調校

2

大多數的人對於紙飛機都有矛盾的想法。他們認定自己以前做過很棒的紙飛機，卻又認為現在做不出來了。上述兩種情況有可能都是真的卻更可能都不是真的。你小時候以為飛過超棒的紙飛機，現在其實根本不及格，而且那還是你小時候千辛萬苦嘗試無數失敗所飛出的最佳表現。其實現在大多數的人都能摺出非常棒的紙飛機，而讓人們認為以前可以、現在卻做不到的原因在於：他們大多不太會投擲以及調校紙飛機。別擔心，這裡就要教你怎麼做。

現在我要告訴你的技巧，所有紙飛機都用得上，不管是最基本的紙飛機，還是我的世界冠軍紙飛機。快去拿你的紙飛機來，跟著本章的方法操作，就能學到這些技巧。如果你還沒摺過紙飛機，那就花點時間去摺一架，或者參考這本書介紹的款式。

現在，我假設你的紙飛機能夠摺得這麼好：乾淨俐落的摺痕、對稱的雙翼，還有，倘若你正參照本書第四章在摺紙飛機，而你摺出的成果，不管是反角、翼尖小翼的夾角等，都跟書中的完成圖一模一樣。但首先，你要先去好好玩一玩紙飛機，這是你應得的。快去吧，讓紙飛機飛個幾次，不管是很用力還是輕輕投擲都可以，反正我都在這裡等著。

好，剛剛你有沒有仔細看過你的紙飛機怎麼飛？每次都飛得一樣嗎？你投擲紙飛機的次數越多、觀察得越仔細，你就會越懂得如何投擲和調校。為了幫你加強飛行和觀察、投擲和調校，接下來我要分享一些訣竅給你。

我們先從最重要的開始。撿起紙飛機時，絕對不要從機翼後緣（機尾）抓。我告訴你為什麼：你先把紙飛機放在一手的手掌心，以另一手的大拇指和食指輕輕捏好一邊機翼後緣的地方，接著移開手掌。看到了嗎？紙張折彎了。

在空氣動力學上，這是非常糟糕的事情。我們接下來要做的各種細微調校，都會被這種錯誤的拾取方式所破壞。

好，接下來把你折彎的紙飛機放在桌上。把機翼整平好，而你的手應該拿著的部位，就是機首附近摺疊得最厚的地方。現在，你可以準備投擲了。

# 投擲紙飛機

要投擲得好，要先拿得好。要拿得好，就找紙張疊最多層（最厚）的地方下手就對了。一般來說，這個位置會在紙飛機的重心（Center of Gravity）附近，而紙飛機迷通常稱之為 CG。但是重心的確切位置究竟在哪裡？如果真的想知道，其實並不難找。找根針和線，線穿過針，再把針穿過紙飛機。拿著線的一端，只要機翼可以呈現完美的水平狀態，針穿過紙飛機的那個點就是重心。

回過頭來講適當的撿紙飛機技巧，那就是「輕輕握著，但別讓它溜走」。

拿捏紙飛機的力道大概就像這樣。要夠有力把紙飛機拿穩，但也不可捏太緊，以免紙張皺在一起，甚至連機翼都變形。捏得太緊，反而會失去控制。

拿捏得恰到好處。

拿捏得太緊，造成左翼隆起。

# 調整紙飛機

現在你知道如何投擲紙飛機，接下來你得知道如何調整，讓紙飛機按照你的預期飛行。要調整得好，第一要務就是仔細觀察紙飛機射出去之後的飛行表現。

## ▶ 右轉左轉

「紙飛機發射出去之後，是否會先往某個方向偏轉，之後才直線飛行？」如果是這樣，你可能需要調整一下大拇指位置。我先假定你是慣用右手的人（如果不是，以下步驟就反過來做）。如果你的紙飛機發射出去之後會往右偏，拿捏的拇指就稍微往下移（如果是慣用左手者，拇指就往上移）。你只要拿著紙飛機，拇指上下滑動，就能知道我們在做什麼。可參照下一頁圖。

改變拇指的位置會影響到紙飛機發射出去時的角度，而且拇指的些微變化就會對起始角度產生莫大影響。試試看，上下滑動拇指的位置然後投擲出去，紙飛機就會向左擺或向右擺。（這是我的投擲手裘在我們那架世界紀錄紙飛機起飛時發現的，難怪他負責投擲，而我負責做紙飛機。）

如果紙飛機發射出去之後會先向左偏才直飛，拿捏的拇指就稍微往上移。如果是慣用左手者，拇指就往下移。

## ▶ 失速

「紙飛機攀升到最高點之後，是否就會失速，然後墜落？」你可以試著降低投擲角度。我一直是採水平投擲，讓紙飛機從肩膀高度射出。剛開始投擲都是在測試，看要做哪些調整讓紙飛機順利飛入空中。多摺幾架紙飛機之後，你就能夠找到訣竅，猜出這架紙飛機會飛多快。

試著用這個速度投擲紙飛機，讓它穩定滑翔，接

## 移動拇指位置來改正飛行偏向左右

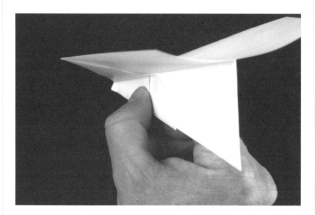

大拇指位於機身中間。

大拇指位置較低，讓機身往左擺。為清楚呈現這個概念，圖中刻意誇大擺動幅度。

大拇指位置較高，讓機身往右擺。

著再看看還有哪裡需要修正。總是會有需要修正的地方。

要記得，這是紙做的飛行物。紙飛機一摺好，紙張就會想要張開。它還可能會乾縮、受潮，放久了也會變形。要紙飛機總是飛得好，就要不斷調整。

## 調整操縱面

改變投擲技巧，有助於增進飛行表現。不過，你還可以進一步改造紙飛機本身，方法就是調整各種操縱面。

### ▶ 如何控制紙飛機的左右轉？

如果你想改變紙飛機水平飛行的方向，就要稍微調整方向舵，機翼跟機身的接觸點就是調整方向舵的最佳位置。

有時候你可以做個**翼尖小翼**，這是在機翼末端的垂直小翅，可以用來協助調整方向舵，尤其是當你已經調整過機翼和機身的接觸點。

以下圖來說，把機身垂直面向右彎折，紙飛機飛行時就會往右轉。現在我要繼續拿出航空動力學的細節來轟炸你了：空氣會沿著紙飛機身側流動，接著撞到彎曲處而往右偏折，進而推動機尾往左

調整方向舵，讓紙飛機往右飛行。為清楚呈現這個概念，圖中刻意誇大彎折幅度，實際飛行時，只要小幅調整。

擺。由於紙飛機飛行時是以升力中心為圓心轉動，因此當機尾被往左推，機首就會往右偏。

別被這些繁瑣的技術細節給砸昏頭了，要記得的只有一件事：想讓紙飛機左轉，就把機身往左彎折；想讓紙飛機右轉，就往右彎折。一開始稍微彎折就好，彎折的長度約半個指頭寬、寬度約 0.1 公分。這麼一點彎折就能帶來莫大變化了。

### ▶ 如何讓紙飛機爬升或俯衝？

你可能已經猜到，但反正我也就要告訴你了。調整紙飛機上下飛行的原理，就跟左右轉是一樣的。把機翼尾部跟機身的接觸點往上彎折，紙飛機就會往上飛，往下彎折就會往下飛。下方圖片中，我稍微往上彎折了尾翼，讓紙飛機稍微往上飛升。彎折紙張的注意事項同上一段，一點點改變就能大幅影響飛行表現。

調整升降舵，讓飛機向上飛行。這是由紙飛機上方往下看。

### ▶ 只想讓紙飛機直線飛行呢？

你可能會說：「那如果我只想讓紙飛機直直飛行呢？我現在要比的是飛得遠，所以我不要讓紙飛機轉彎。」啊哈，這你問我就對了。如果你的紙飛機會向左轉，就把機身的垂直面稍微往右扳。稍微調整再試飛，看結果怎麼樣。只要好好矯正紙飛機的「偏差行為」，它就會直飛啦。不管紙飛機是太往左偏、右偏、上偏或下偏，都是用同樣的方式。看它向哪裡偏，往反方向扳就是了！

### ▶ 明明摺得絲毫不差，紙飛機卻還是偏轉了。究竟怎麼回事？

「我的紙飛機看起來摺得完美無缺，為什麼飛行時卻還是會向某一邊轉？」有可能是某條摺線上有個小瑕疵，或是兩邊機翼的反角有些許差異，也可能是某邊機翼上的紙張輕微隆起。這些瑕疵很難觀察得到，更不容易修正。比起逐一修正這些瑕疵，倒不如修正這些瑕疵帶來的整體效應。相信我，後者簡單多了，我都試過。

我會說，調整紙飛機是門藝術，但也不只是藝術而已。大多數的人很快就能了解基本技巧，但通常也都會過度調整。

那該怎麼辦呢？其實這就跟玩遊戲機一樣，多玩幾次就上手了。

調校就是一個不斷妥協、讓步的過程。你每解決一個問題，就會產生另一個問題：阻力。你每彎折一處，就會拖慢紙飛機一點，讓紙飛機更無法流暢地劃過空氣。這點可以供你摺紙飛機的時候思考，也讓你知道，摺的時候要小心謹慎，並且盡量減少調校的幅度。

# 摺紙入門：基本樣式

開始之前，請先翻到 128 頁的摺紙記號解說，裡面說明如何依照步驟圖來摺出書裡的每款紙飛機。除此之外，還有一些相通的重要技巧，只要是摺紙都用得上。知道怎麼摺是一回事，能真正摺得好又是另一回事。我看過太多人連對摺的方法都不正確，所以最後我決定書裡面也要好好介紹對摺。

首先，摺紙的時候要選擇平坦、乾淨且乾燥的表面。我喜歡玻璃表面，但硬的塑膠表面更好。總之找個最平滑的表面。事實上，我就特製了一塊硬質塑膠板，是我們當地塑膠技師製作的。我那架世界紀錄紙飛機，就是在這塊 0.6 公分厚的光滑塑膠板上摺出來的。

接下來這個動作，你會在整本書中不斷看到，且不斷重複進行：把紙對摺。大多數的人都是只對齊一端的兩個角，也不管另一端的兩個角，就一路把線壓到另一端。他們都只在意是否摺出直線，即使另一端的兩個角沒有對齊也不放心上。而且兩角沒有對齊的那端通常會成為紙飛機尾部，兩角對齊的那端則往往仔細摺成機首。但這是錯誤的。如果你沒辦法讓這四個角兩兩對齊，那至少把沒對齊的那端放在機首，對準的那端放在尾部吧！

## 如何正確對摺？
### （是的，對摺也講求正確方法）

紙張要對摺，較好的方法是四個角兩兩對齊。先以雙手食指讓四個角兩兩對齊後，按住不放，兩隻大拇指往下方找出摺線的中央點。兩隻大拇指壓平中央點後，再分別往兩側掃到底。如果你只從一邊的摺線端點直接掃向另一邊端點，那麼很可能會有一端的兩個角會無法對齊。把摺得較好的那一端放在機尾。

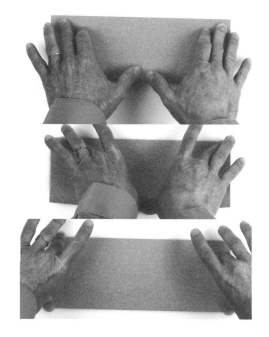

# 如何摺對角線？

許多人也常常毀了對角線。大家常會在最後一刻才壓平摺線，只為了把對角線「摺對」。試著改用下圖所示的技巧，把角對分成兩半時要小心謹慎。

## 摺對角線

1. 選好要對摺的角。把紙張上緣掀過來，疊往左側切邊，並且讓兩切邊對齊。壓住上下層的紙張，但還不要壓出摺線。

2. 把左手指頭滑到摺角上方按住，然後微調上層紙張最後的位置。

3. 以摺角為軸心，讓紙張上緣準確地對準左側切邊，然後以大拇指固定住上層紙張的位置。

4. 以另一手的手指頭從摺角一路掃到底，俐落壓出摺線。

5. 右手壓出摺線的同時，左手仍要穩穩壓住摺角和切邊。

# 經典摺紙樣式

## ▶ 山摺和谷摺

所有摺紙都離不開這個動作：山摺和谷摺。當你摺出一條線，從摺線上方來看，這條線不是凸出來，就是凹進去。

山摺就是摺線像高山一樣拔尖而起，谷摺就是摺線像山谷一樣往下凹陷。

## ▶ 水雷基本型

第 25 頁一連串的圖就是水雷基本型的摺法，只需要摺三次，就能摺出這個基本型。我以水雷基本型為基礎，可以做出紙飛機起落架、風洞、鴨翼（前翼）等。你也可以自行變化，就放手去做吧。這個摺法是我紙飛機生涯的起點，夠簡單，同時又複雜有趣。

## ▶ 沉摺

像我這種聰明的小伙子，通常都會忍不住要把水雷基本型的尖頂往內戳，然後沉摺就這麼完成了。我想沉摺一詞應該是來自它的外觀很像內沉的凹陷山頂吧，但更有可能是，摺紙新手一看到沉摺的操作步驟，心頭就「感到一沉」。沉摺的關鍵就是在大正方形中間製作出一個小正方形，接著在小正方形中做出一個方向相反的水雷基本型，請參見 26 頁的步驟圖。

## ▶ 反摺

想像有個又長又尖的形狀，然後攔腰摺下。此時長尖狀紙張的尾段，會從谷摺反摺成山摺。反摺點要稍事打理、整平。反摺有兩種摺向：外摺跟內摺。本書中，我會介紹這兩種反摺法，可參見 27 頁步驟圖。

## ▶ 壓摺

壓摺是摺紙飛機裡十分療癒的摺紙過程。你可以打開很多層紙，然後一口氣壓得扁平。只要你能對齊中線，這應該不是太難的樣式，請參見 28 頁的步驟圖。

## ▶ 花瓣摺

這個摺法就不是鬧著玩的了。如果你不是那麼熱中於紙飛機的附加物，像是起落架或猛禽號的機首，就不需要學這個技巧。花瓣摺要摺很多次，但要把紙層牢牢匯聚在一處也就只能不斷地摺。花瓣摺的主要摺線有三，請參見 29 頁步驟圖。

．．．

值得一提的是，在蘇珊娜號這架世界紀錄紙飛機上，沒有任何花俏的裝飾摺。蘇珊娜號身上總共只有八道摺線。只要摺得好，就能讓紙飛機飛得比誰都遠。把簡單的事情做正確，比什麼都重要。

# 水雷基本型

**1.** 先分別從左上和右上角摺出兩條對角線。

**2.** 翻到另一面。

**3.** 以對角線的交叉點為中心向下摺。

**4.** 再翻面。

**5.** 稍微展開摺線,讓紙張可以站立。

**6.** 找到三條摺線的交會點。

**7.** 向下壓。

**8.** 壓到整張紙反折。

**9.** 將兩側摺線往內拉。

**10.** 壓住下層紙張,並讓上層紙張疊到下層紙張之上。

**11.** 把上層紙張壓平。

**12.** 水雷基本型大功告成。不少紙飛機都會用上這個摺法。

# 沉摺

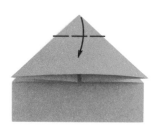

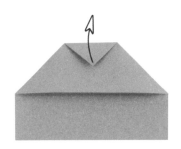

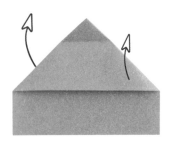

1. 先摺出水雷基本型，接著在打算下沉處往下摺。

2. 展開摺線。

3. 打開整張紙，並翻面，讓對角線呈現山摺。

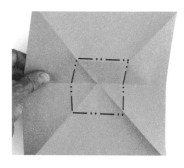

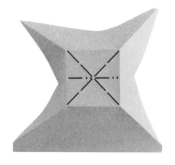

4. 把中央的正方形做成山摺，四個邊一一整理好。

5. 現在，將正方形內部三條交錯的摺線反向摺過。原本是山摺的線，就反向做成谷摺，原本是谷摺的線，就反向做成山摺。

6. 正方形之內再做一次水雷基本型，並同時維持正方形四邊的山摺。此時整張紙應會往內摺疊。

7. 中間塌陷的部分可以看到小型的水雷基本型。

8. 整理壓平各層紙張。

9. 原本水雷基本型的摺線仍然對齊得很漂亮。

10. 完成沉摺。它看起來像個水槽，我承認完成這個水槽的動作多少有點古怪，但沒有更好的摺法了。

## 反摺（方法一）

1. 一般的反摺都從尖嘴狀的對摺紙張開始。紙張一側是摺線，另一側是開口。

2. 把尖端往下拉。

3. 把尖端的山摺線反向摺過並捏緊，做成谷摺。被往下拉的地方，原本朝外的會變成朝內。

4. 繼續捏緊尖端且下拉，直到抵達預定的位置。

5. 壓平下拉的地方，以固定反摺的紙層。

6. 反摺完成。

## 反摺（方法二）

1. 把尖端往任一紙面摺，壓出初始摺線。這也是反摺完成時的摺線位置。

2. 復原剛剛的摺線後，再把尖端往下拉，直到初始摺線的位置，並讓初始摺線與中線反向內摺。

3. 完成反摺。

4. 你也可以把內層紙外翻，做出外反摺（圖左），並比較一下外反摺與內反摺（圖右）的不同。

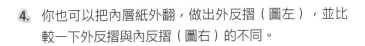

# 壓摺

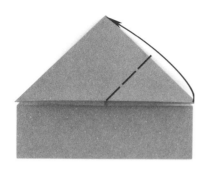

1. 先摺出水雷基本型。這裡一共可以摺出四隻耳，供你盡情練習壓摺技巧。先摺第一隻耳：把上層紙的右邊尖角拉到頂點，然後壓出摺線。

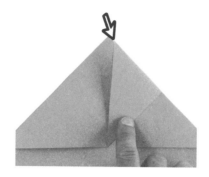

2. 稍微張開步驟 1 的摺線。

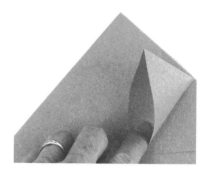

3. 撐開第一隻耳。

4. 把摺線往下壓，完全打開第一隻耳。讓上方摺線與下方摺線完全重合。

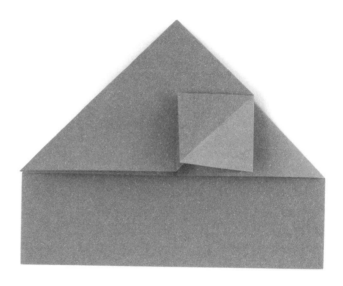

5. 壓平第一隻耳，完成壓摺。

# 花瓣摺

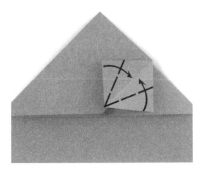

**1.** 先做出壓摺，接著把壓摺的兩側邊緣分別對準中線，再壓出摺線，做成風箏形。

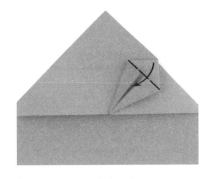

**2.** 把風箏頂端往下摺。

**3.** 把下摺的翻片恢復原狀。

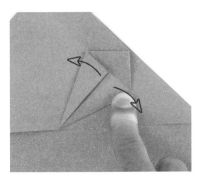

**4.** 再把剩下的翻片恢復原狀。

**5.** 仔細觀察，此時壓摺的四方形中，摺出了好幾個三角形。讓這些三角形中最短的一條摺線維持谷摺，並以此摺線為轉軸翻開上層紙。

**6.** 繼續翻開。

**7.** 此時下層紙兩側會沿著原先的谷摺逐漸翻到上層。

**8.** 讓上層紙兩側的摺線反向，把花瓣雛形的兩側向內往中線對齊，接著壓平紙張。

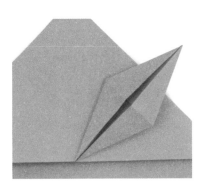

**9.** 完成花瓣摺。

# 紙飛機教學

4

這章就從創下世界紀錄的蘇珊娜號開始吧！你一定要跟著做一次，希望你就此隨我栽入紙飛機的世界。我很榮幸能展示一系列紙飛機和空浮紙飛機（見 87 頁），而且就算沒有世界紀錄紙飛機的加持，其他紙飛機本身就足以集結成一本很棒的書。近十年來，我一直想把這些作品以書本的形式展現出來，希望你不但能跟著摺出了不起的紙飛機，還能改良出屬於你的紙飛機。

如果你想先從蘇珊娜號開始，你會需要一些工具（其他款式就只要一張 21.6 × 27.9 公分信紙尺寸的紙張）。以下是我所用到的工具和材料。

① 一把摺紙刀，用來摺出俐落的摺線。你可以上網搜尋「摺紙刀」或「bone folder」，也可以用其他工具來替代。摺紙刀必須非常平滑，要大到足以方便把握，也要夠小以便壓出摺線。

② 一個紙夾，在使用膠帶時用來固定紙飛機。夾子最好有橡膠內墊，才不會夾傷紙。

③ 2.5 公分寬的玻璃紙膠帶（也稱為透明膠帶）。金氏世界紀錄中規定，只能使用 2.5 × 3 公分的膠帶。

④ 尺。這把尺只是用來製作測量工具（33 頁步驟 **19**），以準確測量膠帶的長度以及貼膠帶的位置。

⑤ 一支有尖端的工具，貼膠帶時會用上。刀片、筷子都可以，尖端不需要銳利。

⑥ 一把鋒利的剪刀。

⑦ 一把量角器。這在最後一個步驟調整反角時會用得上。品牌不拘，角度精準就好。

⑧ 再來是紙張。要摺出蘇珊娜號，我建議用英國製 A4 尺寸 100gsm（克／每平方公尺）的無浮水印、超滑面剛古鑽白紙（Conqueror CX22, Diamond White）。我表現最好的紙飛機，卻是用 100 gsm 的條紋剛古紙（Conqueror laid paper）摺出來的。紙面的條紋有助於我投擲出紙飛機的飛行表現，但稍後也會提到，這反而讓裘無法投擲出更高速度。

**本書特別加贈 2 張英國進口超滑面剛古鑽白紙，請撕下本書最末兩頁白色無印刷的紙，裁切長邊撕痕，使短邊為 19.5 公分，即為 A4 比例的紙張。**

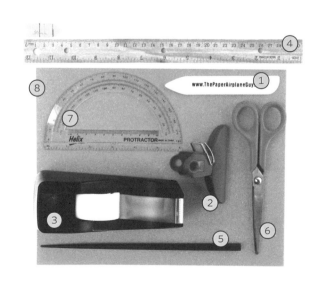

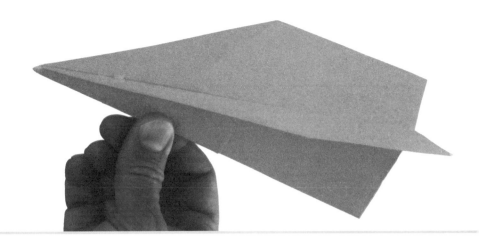

# 世界紀錄紙飛機：
# 蘇珊娜號

就是這款紙飛機，讓裘·艾尤比投擲出金氏世界紀錄，比原先紀錄保持者足足多出 5.94 公尺。我們在 2012 年 2 月 26 日創下的紀錄是 69.14 公尺，不過裘在練習時，用同款紙飛機投擲出了 73.15 公尺。我們後來發現，紙飛機的飛行距離其實受到飛機棚場地大小的限制，也就是說，我們還不知道蘇珊娜號真正可以飛多遠。或許就由你來發現它的極限吧。

請注意：這架紙飛機總共只有八道摺線，但可別掉以輕心，因為不管是摺、貼或調整，都必須高度精準，光是貼膠帶的程序就可能把你搞瘋。這可是我做過最需要技巧的紙飛機。不管是材料、製作技巧或飛行調整，每個細節都需要你極度專注。祝你摺得高興、飛得愉快！

**1.** 短邊朝上，把紙張上緣對齊左側切邊，摺出一道能精準對分左上角的對角線。

**2.** 翻開摺線。

**3.** 比照步驟 **1-2**，摺出另一側對角線。

**5.** 請注意照片中，切邊和摺線之間的空隙至少要 0.1 公分，但不能超過 0.2 公分。然後翻開步驟 **4** 的摺線。

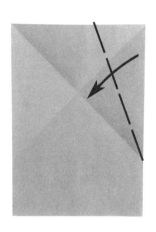

**4.** 把紙張右側切邊對齊第一道摺線，並稍微保留一點空間，然後壓出摺線。至於要保留多大空間？請見步驟 5。

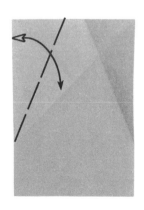

**6.** 比照步驟 **4-5**，摺出另一側摺線。

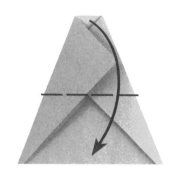

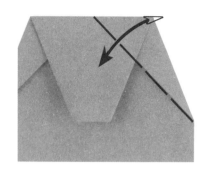

7. 現在，把剛剛步驟 **4-6** 做出的兩邊摺線摺好，我喜歡先摺右邊。你一定覺得奇怪，為什麼我在步驟 **6** 最後翻開了摺線，現在又要再摺回來，而不是省略步驟 **5** 直接摺好過來？原因是，這樣使兩邊製作摺線的動作相同才能確保對齊，好讓紙飛機的飛行表現達到完美。此外，我在圖中標示圓圈處有條水平摺線也要整平，用摺紙刀或其他平滑的東西都可以。

8. 從上往下摺出一條水平谷摺線，並通過兩條對角線在中央的交會點。

9. 照著步驟 **1** 的摺線，把右上角往中間摺，並做出摺線。摺下去之前，務必先確認你的摺線是否從步驟 **8** 就都有對齊好。

10. 翻開步驟 **9** 的摺線。

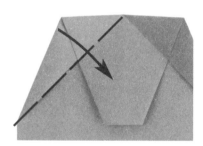

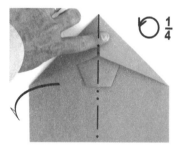

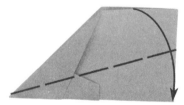

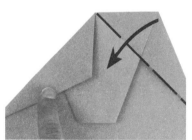

11. 照著步驟 **3** 的摺線，把左上角往中間摺，並做出摺線。

12. 翻開步驟 **11** 的摺線，再照著剛剛做好的左右兩邊摺線往內摺好。

13. 把紙飛機左半部往背面對摺，摺線為山摺。先處理機首摺線，再精確對齊尾部的兩個角，然後壓出摺線。我發現，像這種磅數較重的紙張，若一開始就摺出中線反而會有不良後果。因為摺紙過程中，紙張會受中間摺線影響而使紙飛機扭曲變形。這款紙飛機最好是在這個步驟才摺出中線，好讓中線兩側有等量的紙張。摺好後把紙飛機往左轉 90°。

14. 我從 1980 年代就開始使用這種鳳凰型機翼。手指移往機首，從上向下摺出機翼，使上緣的水平切邊切在機尾底角頂點。請看下方圖，過程中我的大拇指牢牢固定住各層紙張，使紙張邊緣與中線切齊疊合，這在摺出機翼摺線的過程中格外重要。

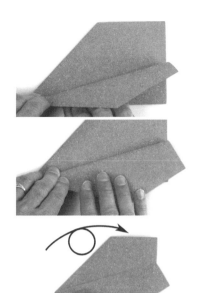

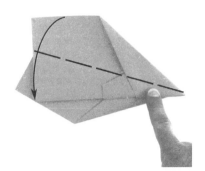

**16.** 摺出另一側機翼。

**15.** 把機翼往下拉，直到上緣切邊精確切齊機尾底角頂點，然後壓出摺線。翻到另一面。

**17.** 以摺紙刀壓平兩面所有摺線。接著展開雙翼，確定各層紙張的邊緣都有對齊中線，再用紙夾夾住。膠帶會貼在圖中標示圓圈處，所以紙夾要避開。

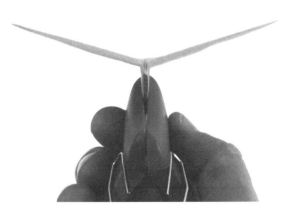

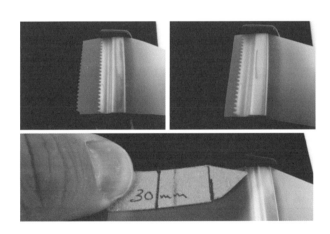

**18.** 這就是蘇珊娜號展開雙翼的模樣。現在，摺紙的部分已經完成，剩下的就是貼膠帶和校準。如果前面沒摺好，我通常在這個步驟就會把紙飛機揉掉重做。第一件事情就是確認機尾。機翼的摺線是否完美地一路通到機尾？如果沒有，你最好還是重新來過。因為機尾的表面和機翼的接點如果沒有完全平整，你是不可能打破任何紀錄的。兩側機翼下方的紙張膨起的程度是否相當？這裡如果出了大錯，也是會毀掉飛行的。

**19.** 接下來要貼膠帶。先修齊膠帶前緣，不要用膠帶臺來撕膠帶，那會產生鋸齒狀邊緣。圖中黃色標籤是我自製的測量工具，這會比一邊拿著尺一邊剪膠帶簡單得多。當然，你還是可以用尺，但這會礙手礙腳的。借助測量用的標籤紙剪下一段 3 公分長的膠帶，我會把這片膠帶貼在膠帶臺背面，再開始細切膠帶。

**20.** 這架紙飛機所使用膠帶的標準寬度大多是 0.2 公分，如下方圖所示。膠帶在照片中看起來比實際上稍大，這是因為膠帶位在尺的上方。你會需要一把銳利的剪刀，而且手要很穩。你可以多練習幾次，直到自己成功切割出好幾條 0.2 公分寬的膠帶。現在，把第一條膠帶貼在步驟 **17** 中標示圓圈的中線上。膠帶要平均包覆在機身兩側。如下方圖所示，貼膠帶時要以紙夾妥貼夾好機身的紙張。

**21.** 把紙夾稍微往前挪移，接著貼第二張膠帶。這張膠帶也是 0.2 公分寬，貼在中心線上平均包覆機身兩側。請看清楚，膠帶要同時貼到第一層和第二層紙。機身兩側的紙要整齊平均貼覆著機身。

**22.** 接下來的膠帶是 0.4 公分寬，如上方圖所示。但整條膠帶要再分割成三段。第一段 0.6 公分長，如下方圖所示。然後再把剩下 2.4 公分長的膠帶剪對半。

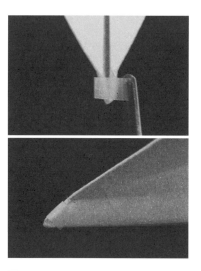

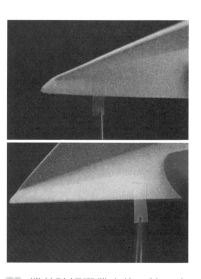

**23.** 把 0.6 公分長的膠帶包覆在機首上方。穩住機首有助於穩住紙飛機結構，也讓飛行時氣流更順暢。包覆完成的樣子如下方圖。

**24.** 機首貼好膠帶之後，接下來把另外兩段 0.4 公分寬的膠帶包覆在機首下方。先確認機身各層紙張有壓緊。第一段 1.2 公分長膠帶貼在距離機首尖端 2-2.2 公分處，第二段膠帶則貼在第一段膠帶與步驟 **21** 膠帶的中間點。

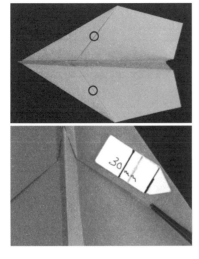

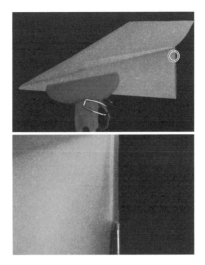

25. 再剪下一段 0.2 公分寬的膠帶，然後把長度剪對半。翻過機身，這兩段膠帶分別貼在兩側機翼下方。我用自製的測量工具標示出膠帶黏貼的位置：最上面兩層紙在中央機身附近有個交會處，膠帶中心點黏貼位置就在距離交會處 3 公分的地方。

26. 現在處理機尾。你將要以區區兩張 0.2 公分寬的膠帶來併攏機尾，這任務確實有點困難。以膠帶縱向包覆機尾，就像熱狗麵包夾起熱狗那樣。上面兩張圖說明了膠帶包覆機尾的位置和方式。

27. 圖為整個機尾包覆完成的模樣。再以摺紙刀壓平機尾。

28. 再剪下一張 0.2 公分寬的膠帶，然後分成三段，第一段 0.6 公分長。上方圖中，是筷子沾著 0.6 公分長的膠帶，準備把膠帶貼在機尾上方平面，讓機尾併攏。這能讓機尾上方形成一片平整的面。再次叮嚀，機翼尾端邊緣一定要是平整的面，任何瑕疵都會嚴重影響飛行表現。

29. 翻過機身，把步驟 28 所剩下的2.4公分長膠帶裁對半，然後分別貼在機翼尖端的附近，讓機翼的紙層能夠緊密貼覆。

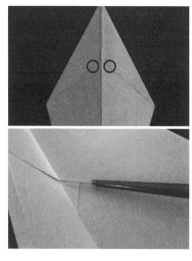

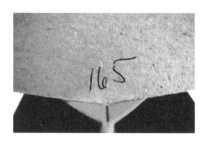

30. 再剪下一張 0.2 公分寬的膠帶，長度裁對半後，分別貼在圖中標示圓圈處。機翼下方的貼膠帶工作就此完成。

31. 剩下的膠帶縱向剪裁，用裁出的這幾張較寬的膠帶併攏機翼。不過，別黏太緊，機翼之間要稍微保留空隙，這絕對有助於膠帶發揮作用。

32. 現在要做最後校準。這張照片呈現出紙飛機看起來應該是什麼樣子。機首在機翼的連接處應該是平坦的。我借助量角器做出一個 165° 的厚紙板，這也應該是兩邊機翼在機首附近的夾角（因此機翼和水平面之間的反角就是 7.5°）。借用這個厚紙板來調整機翼角度應是較簡單的方法。

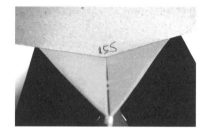

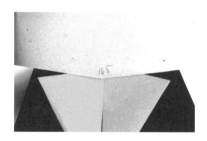

33. 機翼在機身中段位置的夾角則應該是 155°。圖中是另外一片厚紙板做出的 155° 內角。同樣的，機翼在這個位置的反角就是 12.5°。

34. 機翼在機尾附近的夾角則應該是 165°。這個角度能減少機尾產生的阻力。

35. 最後一個步驟，對於打破世界紀錄也是無比重要的，就是把所有膠帶的邊緣都壓平，這能減少紙飛機整體的阻力。可以用摺紙刀或更精小的器具來壓平。

# 極簡式

我一直想要一款非常好摺飛行性能又高的設計。這款設計十分簡潔，足以媲美數十年來穩坐校園紙飛機標準款的傳奇式樣「中村鎖」（Nakamura Lock）。簡單好摺能受到新手喜愛，絕佳的飛行表現也能讓較內行的好手感到滿意。

你要練習的就是摺得精準、摺得乾淨俐落。極簡式的步驟簡單，你一下子就可以摺出好幾架。

1. 長邊朝上，由右向左對摺。
2. 翻開摺線。

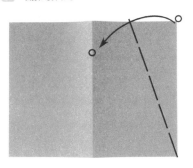

3. 翻到另一面。

4. 把右上角（標示圓圈處）對齊中央摺線向左摺，摺線通過右下角。

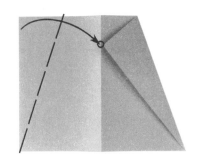

5. 比照步驟 4，摺出左側斜線。

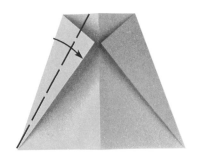

6. 把左側摺邊向右摺，對齊紙的切邊。新的摺線要通過左下角。

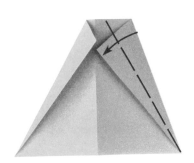

7. 比照步驟 6，摺右半邊。

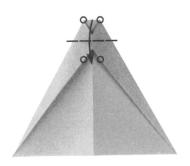

8. 把頂邊往下摺，讓上方兩個摺角頂點（標示圓圈處）落在下方兩個內側斜摺邊上（標示圓圈處）。

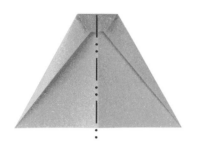

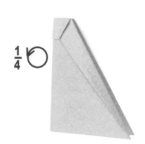

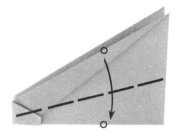

**9.** 接著把左半部往背面對摺出山摺（如圖）。方法是翻到另一面，然後縱向對摺出谷摺。

**10.** 中央摺線對摺好之後，向左旋轉 90°。

**11.** 再來要俐落摺出機翼：把機翼上緣往下摺，對齊步驟 **9** 摺出的中央摺線。

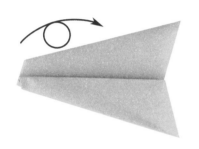

**12.** 翻到另一面，摺出另一側的機翼。

**13.** 對齊兩側機翼好，整架紙飛機就大功告成了。

**14.** 現在可以開始練習如何投擲和調校。把紙飛機調整到照片中的樣子，就可以試飛了。

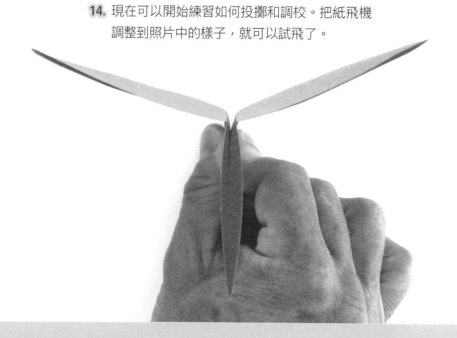

# 標槍式

　　這是在我費盡心思想破紀錄的時期所開發的款式。結果這款紙飛機像飛彈一樣射出之後，還能夠再滑翔一陣子，是架能飛很遠的紙飛機。

　　但這架紙飛機說像標槍卻又不夠快，說能滑翔卻又不夠遠，因此還無法肩負打破紀錄的重任。倒是摺法簡易、調整容易的特性，使這款紙飛機很自然地成為偉大紙飛機停機棚中的一員。

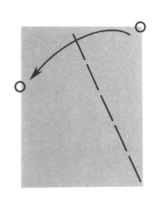

**1.** 短邊朝上。把右上角對到左側切邊，並讓摺線通過右下角。能夠滿足這兩個條件的摺線只有一條。然後壓出斜摺線。

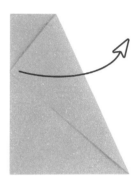

**2.** 翻開摺線。

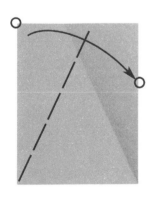

**3.** 比照步驟 1，摺出另一邊的斜摺線。

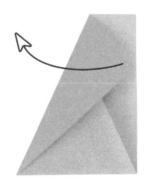

**4.** 翻開摺線。

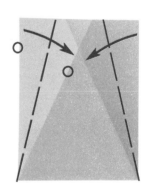

**5.** 左右兩側切邊分別對齊最接近的摺線，新的摺線分別通過右下角和左下角。然後壓出谷摺。

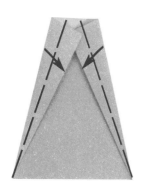

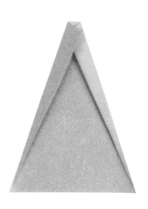

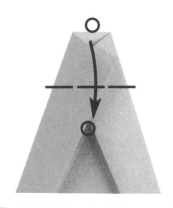

**6.** 左右兩側的摺邊分別向內摺，對齊兩側最初的摺線，新的摺線分別通過右下角和左下角。然後壓出谷摺。

**7A.** 這是步驟 6 的完成圖。

**7B.** 這是步驟 7 完成圖的細部放大圖。接下來把紙張上緣切邊對到下方紙張交疊處的下方交點，然後壓出摺線。

**8.** 上方小圖是步驟 7 完成圖。接下來要把右半部往背面對摺出山摺，如上方第二張小圖所示。

**9.** 對摺好，就往左旋轉 90°。

**10.** 這步驟要摺出機翼。把機翼上緣往下摺，對齊紙飛機的中央摺線，摺好後如下方小圖。然後翻到另一面，再摺出另一側機翼，兩側機翼要對齊。

**11.** 兩側機翼都摺好之後，就可展開機翼準備飛行。

**12.** 這是標槍式紙飛機的完成圖。機翼面積夠大，能在空中稍作飄浮。從機身的形狀可看出開發這款紙飛機就是為了衝刺。

THE FLOATER

# 飄浮者號

飄浮者號是一架能飄浮在空中、慢速飛行的紙飛機。有幾近於零的反角，和朝下的翼尖小翼。這架紙飛機的設計有趣，飛行潛力絕佳。

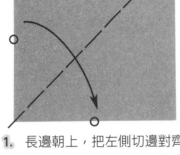

**1.** 長邊朝上，把左側切邊對齊紙張下緣。摺出的對角線能等分左下角。

**2.** 翻開摺線。

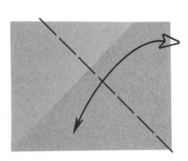

**3.** 比照步驟 **1** 和 **2**，做出另一邊摺線。

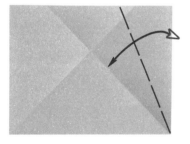

**4.** 把右側切邊對齊步驟 **3** 的摺線，摺好後再翻開。

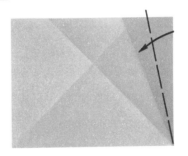

**5.** 把右側切邊對齊步驟 **4** 的摺線，向內摺好。

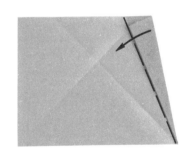

**6.** 再往內摺過步驟 **4** 的摺線。

**7.** 比照步驟 **4-6**，摺好另一邊。

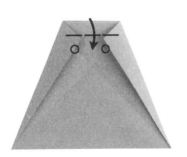

**8.** 把上緣往下摺，讓上緣對齊步驟 **6-7** 摺邊和步驟 **1-2** 對角摺線的交會點（圖中標示圓圈處）。然後壓出摺線。

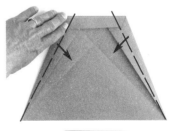

**9.** 把左右摺邊往內摺，對齊內側摺邊，新的摺線分別通過右下角和左下角。

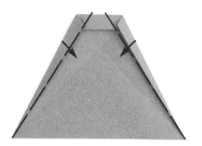

**10A.** 以內側摺邊為摺線，再往內摺。

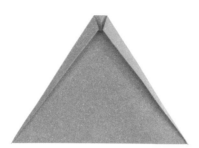

**10B.** 這是摺好的完成圖。

**11.** 接著把上摺邊往下摺，並對齊圖中標示圓圈處的切邊。

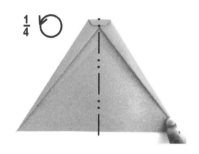

**12.** 縱向對摺做出山摺，方法是把紙飛機翻到另一面然後對摺。然後把對摺後的紙飛機往左旋轉 90°。

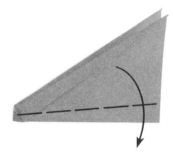

**13.** 這裡要摺出機翼。從機首高度的一半往下摺，摺線稍微往上傾斜，一路通往機尾。

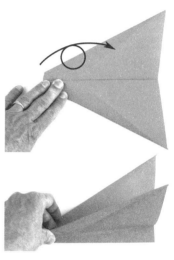

**14.** 翻到另一面，摺出另一側的機翼。兩側機翼的摺線斜度要相同。

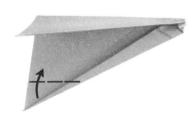

**15.** 接下來要摺翼尖小翼。從機翼三分之一處向內摺，翼尖小翼的摺線要平行主機翼的摺線。

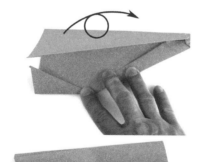

**16.** 摺出另一側翼尖小翼。你可以直接對齊步驟 **15** 摺出的摺線。

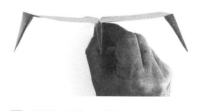

**17.** 飄浮者號完成圖。留意紙飛機的反角幾近於零。同時在主機翼尾部靠近翼尖小翼附近稍微往上彎摺，製造讓機首上升的升降舵，使紙飛機能在空中飄浮。

## STRETCH LOCK
# 伸展鎖式

這個鎖的式樣，跟中村鎖式以層層紙張包覆的上鎖系統相近。開展的機身以及朝下的翼尖小翼讓紙飛機在飛行時看起來很炫。這款紙飛機的結構穩固，適合戶外飛行。

**1.** 長邊朝上。摺出左上右下完整的對角線，這種對角線要摺得準確並不容易，要耐心慢慢摺。

**2.** 翻開摺線。

**3.** 摺出另一條完整的對角線。

**4.** 翻開摺線。

**5.** 讓右側切邊對齊圖中圓圈標示的對角線，做出谷摺。

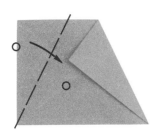

**6.** 比照步驟 **5**，在左邊也做出谷摺線。

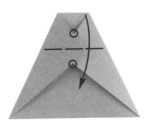

**7.** 現在，疊合圖中兩個圓圈所標示的交會點，然後摺好。你會需要翻起邊緣，以確認圖中兩點是否有對準。

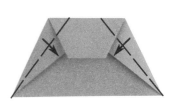

**8.** 把兩側摺邊往內對齊紙張的左右切邊摺好。

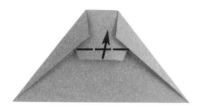

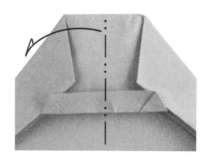

**9.** 把中間垂片往上翻，卡住兩側內摺的紙張。這個動作能把整個紙飛機鎖住。

**10.** 這是步驟 **9** 的細部完成圖。接著縱向對摺，做出山摺。

**11.** 紙飛機往左旋轉 90°。

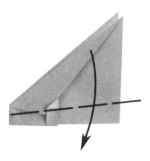

**12.** 這裡要摺出機翼。從機首一半高度下摺，摺線稍微往上傾斜，一路通往機尾。摺線在機尾末端的位置，大約等同於機首的高度。

**13A.** 這是步驟 **12** 摺好的樣子。

**13B.** 這是步驟 **12** 機翼內部的樣子。接著翻到另一面，比照步驟 **12** 摺出另一側機翼。

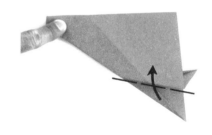

**14.** 摺出翼尖小翼。讓機翼微張，在下方機翼三分之一處向內摺。

**15.** 翻過機身，然後我要示範一個小妙招，使兩個翼尖小翼能完整對齊。

**16A.** 步驟 **14** 的翼尖小翼保持內摺狀態不動，然後按住疊合的雙翼。將下層機翼多出的末端照著上層已內摺出小翼的摺邊，從下方往上包覆，做出摺線。

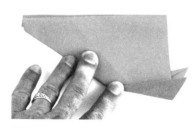

**16B.** 你看，下方的翼尖包上來的樣子。

**17.** 這是伸展鎖式紙飛機的完成圖。請留意反角幾乎為零，下摺的翼尖小翼則微微向外。

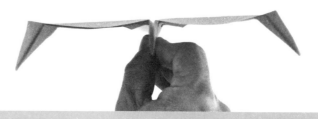

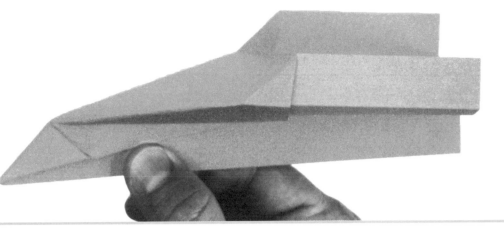

## PRO GLIDER

# 滑翔高手

如果想挑戰最久飛行時間的世界紀錄，就從這架紙飛機開始吧。簡潔的流線、鎖穩的機身以及絕佳的平衡，都能帶給你無窮樂趣。我發明的柯林斯機首鎖，就是最先用在這架紙飛機。當時我從最長飛行時間的世界紀錄保持人戶田拓夫那裡看到他使出的鎖機身絕招，覺得羨慕加嫉妒。把機身鎖在一起，能減少飛行時的阻力，並精準維持調整好的反角。

我在《奇妙紙飛機》一書的「鎖身1號」（LF-1）這款設計中使用了壓摺，戶田拓夫則把壓摺的效用發揮得更好，簡潔而完美。而我相信，在空氣動力學上，我現在這款滑翔高手的設計又會比戶田拓夫的鎖摺更加乾淨俐落。你也親手試試吧。還有，最後機翼的摺線還有另一種選擇，我真的覺得很好看，別忘了一併試試。

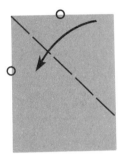

**1.** 短邊朝上。紙張上緣對齊左側切邊，摺出對角線。摺線會對分左上角。

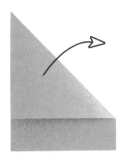

**2.** 翻開摺線。

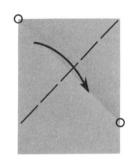

**3.** 摺出另一邊的對角線。如果步驟 1 摺得十分精準，你可以把左上角頂點直接對到步驟 1 摺線在右側切邊的末端，這個步驟就完成了。

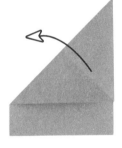

**4.** 翻開摺線。

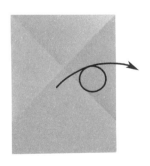

**5.** 翻到另一面。

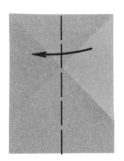

**6.** 由右向左對摺出中央摺線。

**7.** 翻開摺線。

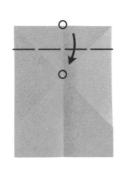

**8.** 紙張上緣中央（圓圈處）對齊三條摺線交會點（圓圈處）往下摺，做出摺線。確保上下兩層的中央摺線都在同一條直線上。請注意紙張上緣跟三摺線交會點之間仍保留一條摺線的空間，好讓下面到了步驟 **9** 要做的摺線可以切在交點上。

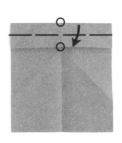

**9.** 把上端層疊的部分再向下對摺。對齊圖中圓圈標示的兩個地方，並確保紙層的中央摺線都疊在同一條直線上。

**10.** 往左旋轉 90°。

**11.** 把右邊層疊的部分整個往右摺，新的摺線要切在兩條斜摺線的交會點上。

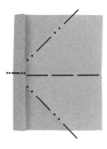

**12A.** 接下來的動作比較複雜，請先仔細研究過整張圖再動手摺。圖中左側層疊部分的中央摺線要做山摺，右側紙張的中央摺線要做谷摺，這條谷摺線要一路通到左半部最底層。

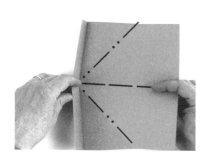

**12B.** 先翻起左側內摺部分，接著捏住山摺中線，然後右側中央折線做出谷摺，使兩旁斜線做出山摺。

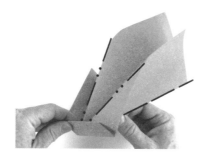

**12C.** 現在所有摺線都快要完成了，繼續捏住內摺的部分。做好山摺和谷摺，整架紙飛機自然就能整平。

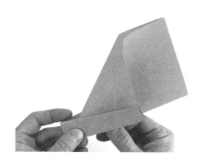

**12D.** 你也做到這一步了嗎？

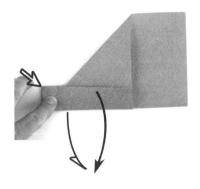 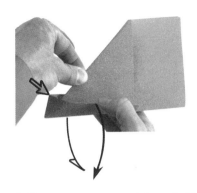 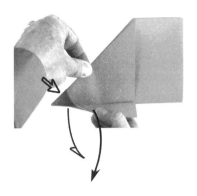

**13A.** 這步有點難。要把層疊的橫條摺邊往外往下扳，讓機首頂角（圖中左上箭頭處）貼向斜摺邊。左手捏住兩面斜邊，右手將兩面的橫條往下扳。

**13B.** 往外往下扳的時候，你就可以看到頂角會往斜摺邊移動。

**13C.** 現在，頂角貼著機身斜邊。繼續把紙層往下翻到底，我們等一下就要捏平機首的紙層。

  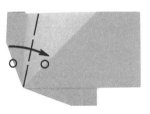

**13D.** 依序捏平所有層疊的地方，從機首一路壓到機尾。

**14.** 現在你已經完成了機首鎖的偉大工程！但現在還不是休息的時候。掀起最上方的紙層，準備進行下一步驟。

**15.** 把圖中標示圓圈的摺邊對齊標示圓圈的摺線，但保留一個摺線的寬度，好讓接下來的步驟更順暢。然後壓出摺線，摺好。

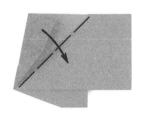 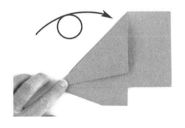 

**16.** 再照著原來的摺線摺回來。

**17.** 翻到另一面，我們要摺另一邊了。

**18.** 還記得怎麼摺吧？比照步驟**15-16**，掀起最上方的紙層，在機首對摺，再照著原來的摺線摺回來。

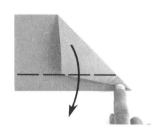

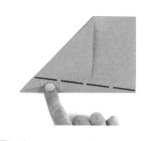

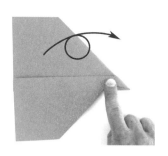

**19A.** 現在要往下摺出機翼。摺線從鎖住機首的三角形頂角邊際開始，一路與紙飛機中線平行直到機尾。

**19B.** 這是另一種機翼的摺法，我也很喜歡。摺線一樣從鎖住機首的三角形頂角邊際開始，一路略微向下直到機尾的底角。

**20.** 完成一側機翼，就翻到另一面，摺出另一側的機翼。

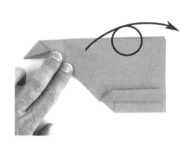

**21A.** 接著要摺翼尖小翼。摺線長度大約是機首到機尾末端長度的一半，摺線則要與機翼摺線平行。

**21B.** 翻到另一面，摺出另一側的翼尖小翼。

**21C.** 如果是採用步驟 **19B** 的另一種機翼摺法，此處翼尖小翼的摺線也是要跟主機翼的斜摺線平行。

**22.** 這是滑翔高手的完成圖。請留意反角微微上傾。我好愛這款機首鎖的設計。

**23.** 這是另一種機翼摺法的滑翔高手完成圖。翼尖小翼是前窄後寬的形狀，因為這樣才會跟主機翼的摺線平行。

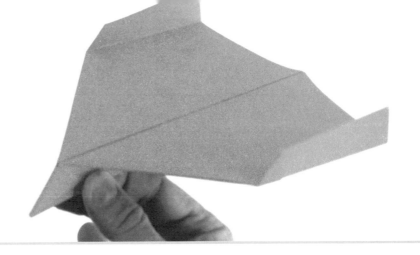

# 滑翔高手 2.0

這是滑翔高手眾多變形的其中一款，同樣運用了我新創的機身鎖技術。在主機翼和翼尖小翼的摺線上，我使用的是滑翔高手的另一款機翼摺法，但你也可以多方嘗試，創造出自己的主翼和翼尖小翼。

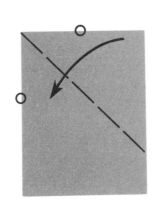

1. 短邊朝上。紙張上緣對齊左側切邊，摺出對角線。摺線會對分左上角。

2. 翻開摺線。

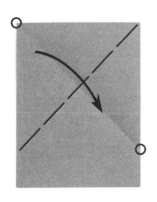

3. 摺出另一邊的對角線。

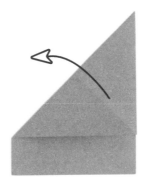

4. 翻開摺線。

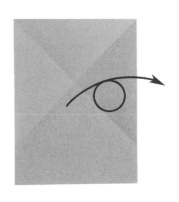

5. 翻到另一面。

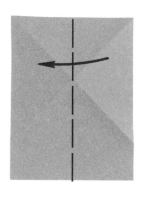

**6.** 縱向對摺出中央摺線。

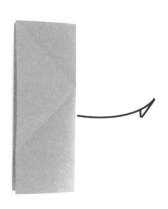

**7.** 翻出底層紙張，打開摺線。

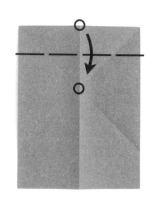

**8.** 紙張上緣往下摺，對齊三條摺線交會點，但先保留一條摺線的空間，好讓下面步驟要做的摺線能切在交點上。

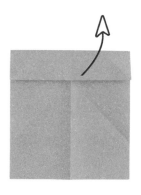

**9.** 翻開摺線。

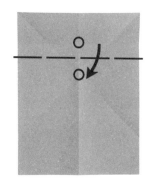

**10.** 把步驟 **8** 的摺線對齊三條摺線交會點摺過來，這會讓紙飛機重心稍微往後挪移。這款 2.0 較適合在室內飛行，而重心較前面的滑翔高手若尾翼的升降舵加高一點，就比較適合室外飛行。其中的訣竅就在於此。

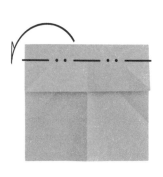

**11.** 然後照著步驟 **8** 的山摺線做出山摺。

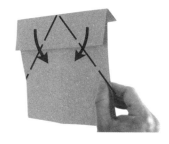

**12.** 再照著步驟 **1** 和 **3** 的對角線將兩個角摺進來。

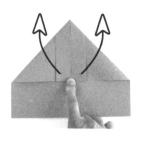

**13.** 翻開摺線。

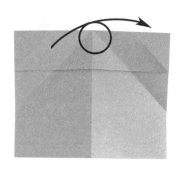

**14.** 翻到另一面。

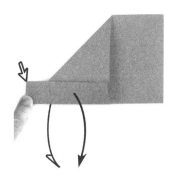

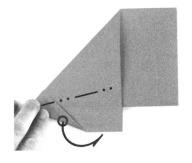

**15.** 接下來比較複雜。先比照 46 頁滑翔高手的步驟 **12A-12D** 摺好。

**16.** 把兩面層疊的橫條摺邊往外往下扳,讓機首頂角(左上箭頭處)往斜摺邊移動。更詳盡的指示可參見 47 頁滑翔高手的步驟 **13A-13D**。

**17.** 掀起最上層,再把圖中標示圓圈的摺邊對齊內摺線,壓出摺線之後,再照著原有摺線摺回來。步驟同 47 頁滑翔高手的步驟 **14-16**。

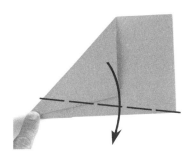

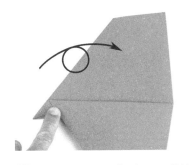

**18.** 接下來的機翼我選擇另一款摺法。當然你也可以選擇標準摺法(參見 48 頁滑翔高手的步驟 **19A**)。

**19.** 翻到另一面,摺出另一側的機翼。

**20.** 摺出翼尖小翼。小翼的摺線要平行於主機翼摺線,小翼前緣的長度則約為機首前緣長度的一半。

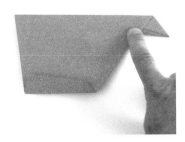

**21.** 完成兩側翼尖小翼後,展開雙翼。

**22.** 我真的很欣賞這款乾淨俐落的鎖式摺法。讓反角維持幾乎為零,翼尖小翼則垂直向上。

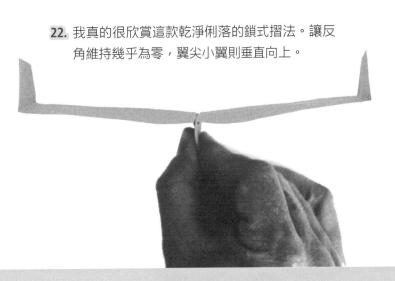

# 大鑽石式

這款紙飛機的翼尖小翼就像是從平面升起的一枚鑽石。這是一架結構穩健、機身鎖牢的紙飛機，適合室內飛行，就算有點風的戶外也合適。看它迎風飛翔，會帶給你無窮樂趣。

**1.** 長邊朝上。紙張右側切邊對準紙張下緣，做出摺線。摺線俐落通過右下角。

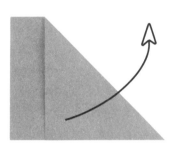

**2.** 翻開摺線。

**3.** 比照步驟 **1**，摺出另一邊的摺線。

**4.** 翻開摺線。

**5.** 翻到另一面。

**6.** 縱向對摺。

**7.** 翻開摺線。

**8.** 紙張上緣往下摺，對齊三條摺線交會點，但保留一條摺線的空間，好讓下面步驟的摺線能切在交點上。

**9.** 把上方內摺的部分再向下做對摺。

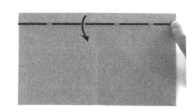

**10.** 再把層疊的部分向下摺，摺線會剛好落在步驟留的空間，切過三條摺線交會點。

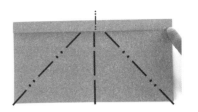

**11.** 接下來又是柯林斯機首鎖上場。依照圖中指示做好山摺和谷摺，紙飛機就能自然對摺整平。可參照 46 頁滑翔高手步驟 **12A-12D** 的指令。

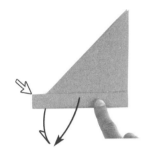

**12.** 把層疊的橫條摺邊往外往下扳，讓機首頂角（圖中左上箭頭處）往斜摺邊移動，直到貼著斜摺邊。更詳盡的指令可參見 47 頁滑翔高手的步驟 **13A-13D**。

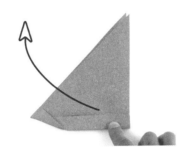

**13.** 掀起最上方的紙層。

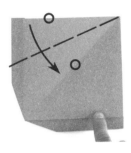

**14.** 把圖中標示圓圈的紙張上緣對齊中央最長摺線，然後做出谷摺，摺好。

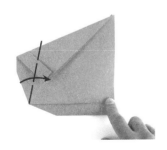

**15.** 把機首前緣摺邊向右摺，一樣對齊中央的長摺線，壓出摺線摺好。

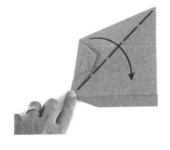

**16.** 再照著中央摺線摺過來。

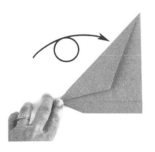

**17.** 翻到另一面，接著比照步驟 **13-16** 摺好。

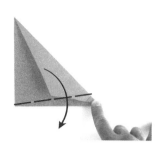

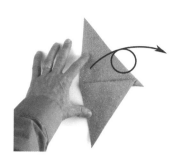

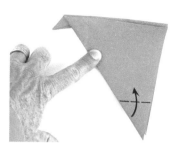

**18.** 這裡要摺出機翼。從鎖住機首的三角形頂角邊際開始，一路略微向下摺穿過機尾的底角。

**19.** 翻到另一面，摺出另一側機翼，兩側機翼要對齊。

**20.** 這裡要摺出翼尖小翼。從機翼三分之一處往上摺，翼尖小翼的摺線要平行主機翼的摺線。

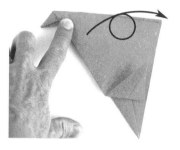

**21.** 翻到另一面，摺出另一側翼尖小翼。

**22.** 摺紙完成，翻開兩側主翼和翼尖小翼。

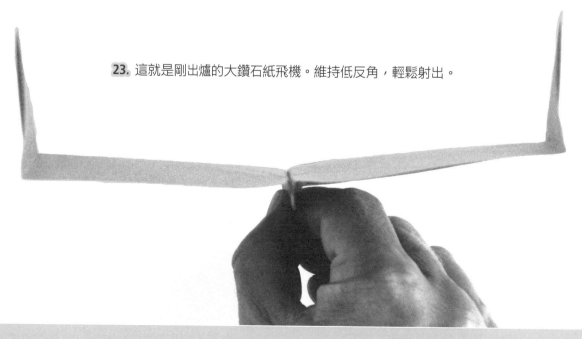

**23.** 這就是剛出爐的大鑽石紙飛機。維持低反角，輕鬆射出。

## MAX LOCK

# 大鎖式

這架是配備了最大尺寸的正宗三角機翼和科林斯機首鎖的紙飛機，絕對夠酷。好好欣賞機首和機身合而為一的模樣，你一定會愛上它！

**1.** 短邊朝上，由左向右做縱向對摺。

**2.** 翻開摺線。

**3.** 左側切邊向內對齊中央摺線，做出谷摺。

**4.** 翻開摺線。

**5.** 左側切邊向內摺，對齊步驟 3 的摺線。

**6.** 然後紙張由下往上做對摺。

**7.** 翻開摺線。

**8.** 翻到另一面。

**9.** 以水平中央摺線的左邊端點
和紙張右下角頂點為兩端
點,摺出對角線。

**10.** 翻開對角線。

**11.** 比照步驟 **9-10**,摺出上方的
對角線。

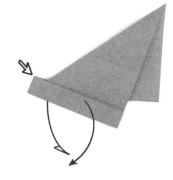

**12.** 翻到另一面。

**13.** 現在要開始摺柯林斯機首鎖
了。詳細步驟參見 46-47 頁
滑翔高手的步驟 **12A-12D**,
以及 **13A-13D**。

**14.** 接著把層疊的橫條摺邊往外
往下扳,讓機首頂角(圖中
左上箭頭處)往斜摺邊移
動,直到貼合為止。

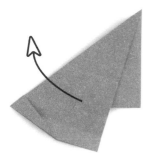

**15.** 掀起最上方的紙層。

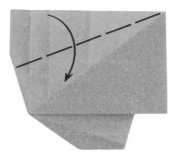

**16.** 紙張上緣向下對齊中央摺線，摺好。

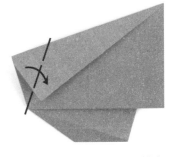

**17.** 接著將機首前緣的摺邊對齊中央摺線，摺好。

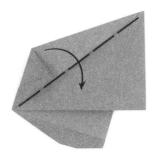

**18.** 再照著中央摺線摺回來。

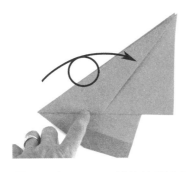

**19.** 翻到另一面，然後比照步驟 **15-17** 摺好。

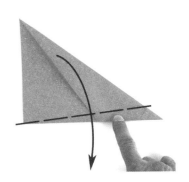

**20.** 這裡要摺出機翼。讓機翼摺線從鎖住機首的三角形頂角邊際開始，一路略微向下穿過機尾的底角，然後摺好。

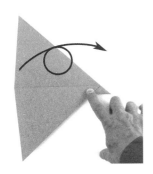

**21.** 你瞧，機翼摺出來了！接著翻到另一面，摺出另一側的機翼。

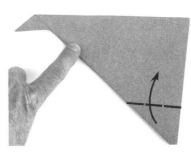

**22.** 接著摺出翼尖小翼。從機翼的三分之一處往上摺，翼尖小翼的摺線要平行主機翼的摺線。

**23.** 一架優雅俐落、低反角、高性能的款式就這樣出爐了。

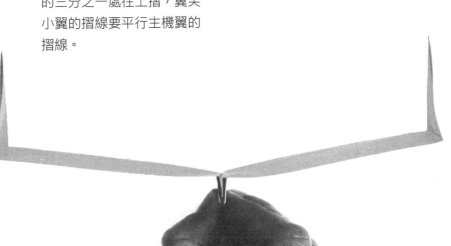

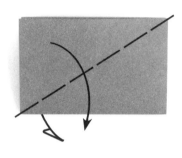

# 混式鎖身

這款設計是從我的《奇妙紙飛機》一書的「鎖身一號」發展出來的,其中的機首鎖技術,則來自戶田拓夫的世界最長飛行時間紙飛機。這是一架很棒的滑翔機,而且飛起來真的很好玩。

**1.** 短邊朝上,由下往上對摺。

**2.** 上層紙和下層紙分別以左下角為中心,向外摺出摺線通過左下和右上角的對角線。

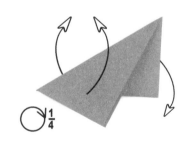

**3.** 將紙攤開,旋轉 90°,並翻到另一面,使三條摺線交會點位在上方、中央摺線保持山摺。

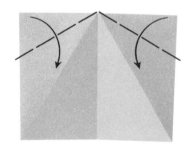

**4.** 把左上和右上角分別往內摺,讓左邊與右邊的上緣分別對齊步驟 2 的谷摺線,但保留一條摺線的空間,好讓下面步驟內摺時紙張切邊不會擠上摺線。

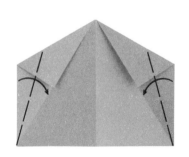

**5.** 把左右兩側切邊分別內摺並對齊步驟 2 的摺線,一樣保留一條摺線的空間。

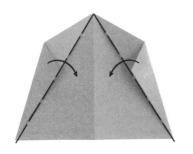

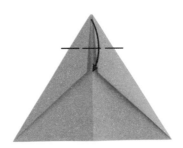

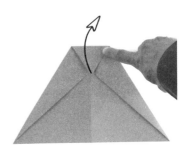

6. 再將左右兩側分別照著步驟 2 的谷摺線往內摺回來。

7. 頂角往下摺，使頂點對到下方的兩個鈍角頂點之間的中央摺線上，做出摺線。

8. 兩個鈍角之間的距離看起來有點大也沒有關係。翻開步驟 7 的摺線。

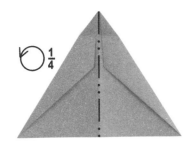

9. 使左半部往背後對摺，做出山摺，並向左旋轉 90°。

10A. 這架紙飛機擷取了先前提到的兩款紙飛機的優點，也就是我原本在「鎖身一號」的基本設計，以及戶田拓夫的機首鎖。

10B. 這是細部放大圖。等一下將以箭頭標示處為頂角，畫面中央的垂直摺線為終點，做出壓摺。

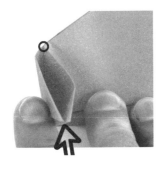

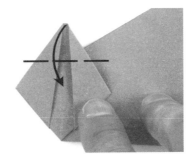

11A. 標示圓圈處是剛剛垂直摺線的端點，也就是要做壓摺時的對齊點，箭頭處是要壓疊上去的摺線。左右撐開紙層，從下往上推，直到頂角的中央摺線與圓圈處端點疊合，然後下壓整平。

11B. 壓平之後，把頂點往下摺到中央摺線的中點。

12. 再把上半部向下對摺，摺線會通過左右兩邊的角。

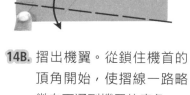

**13.** 把壓摺的左半邊向後摺，翻到背面，這樣一來，戶田拓夫的上鎖系統就完成了。

**14A.** 這是戶田拓夫機首鎖的完成圖。

**14B.** 摺出機翼。從鎖住機首的頂角開始，使摺線一路略微向下通到機尾的底角。

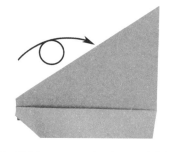

**15.** 翻到另一面，摺出另一側機翼，兩側機翼要對齊。

**16.** 這是機翼完成圖 。

**17A.** 摺出翼尖小翼。翻到機翼內側三分之一處，往內摺，做出朝下的翼尖小翼。

**17B.** 翻到另一面，摺出另一側的翼尖小翼。

**18.** 這就是「混合式鎖身」展開雙翼的模樣。調整主機翼為低反角，翼尖小翼微微朝外。瞧，這機首鎖漂亮吧？就是這款機首鎖啟發我創造出滑翔高手的機首鎖。現在換你囉！

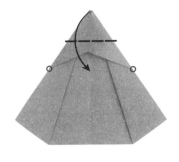

## LOCKED AND LOADED
# 鎖身負重式

這是一款速度快又好玩的紙飛機。我喜歡這款機翼的形狀，以及鎖得牢牢的機身。如果你打算用這款「風格機」打距離戰，可以用上較輕的紙張（約 90gsm）。

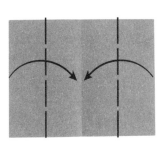

**1.** 長邊朝上，由左向右縱向對摺，然後翻開。

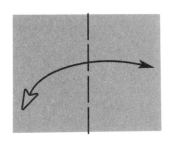

**2.** 左右兩側切邊分別對齊中央摺線，往內摺好。

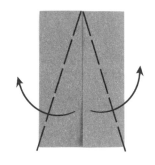

**3.** 依照圖中所示，把上層紙張分別向外側摺出對角線。

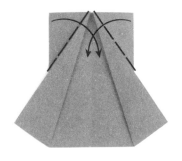

**4.** 再把上方左右兩角往內沿著外斜切邊摺進來。

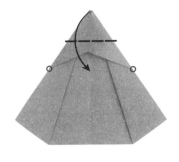

**5.** 頂角往下摺，對齊左右兩側摺邊與切邊交界處（圓圈處）所連成的水平線中點。

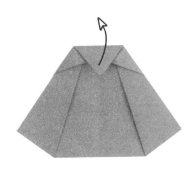

**6.** 翻開頂角摺線。

**7.** 縱向對摺出山摺，再往左旋轉 90°。

**8.** 機首做壓摺。

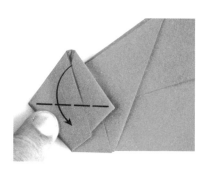

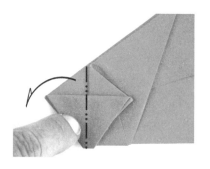

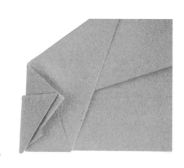

**9.** 是細部放大圖。壓摺後，上方尖角往下摺，摺線通過左右兩角。

**10A.** 把左半部摺到背面。

**10B.** 這是機首上鎖的完成圖。

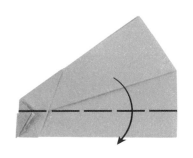

**11.** 接下來要摺機翼。將上方角往下拉，摺線從機首最外層的上方摺邊開始，一路平行中央摺線直到機尾，然後摺下來。

**12.** 翻到另一面，摺出另一側機翼，兩側機翼要對齊。

**13.** 這裡要摺出翼尖小翼。把機翼末端尖角往上摺，頂點對齊最接近的摺線。翻到另一面比照同樣動作。

**14.** 兩側翼尖小翼完成。接著展開雙翼。

**15.** 這就是鎖身負重式紙飛機完成圖。反角幾乎為零，而上鎖的機身能有效維持這個反角，讓雙翼在飛行時不會往下掉。我很喜歡這架的線條。由於這款設計的機翼較重，所以名稱有「負重」二字。

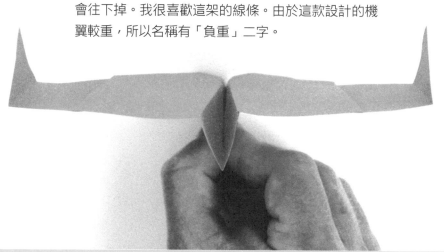

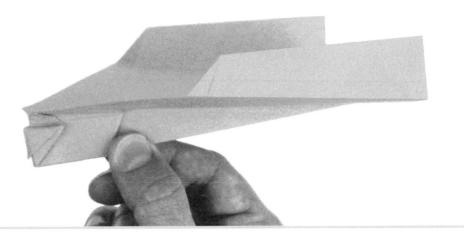

# 極滑翔式

這款紙飛機的飛行表現確實有其特點：十分平坦的機翼、上鎖的機首、俐落的機體設計，創造出這架近乎完美的紙飛機。如果要參加最久飛行時間的比賽，我不必考慮就是做這一架。用紙和投擲也都正確到位的話，它的表現會很值得大家期待。

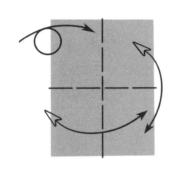

**1.** 短邊朝上，分別做縱向和橫向對摺並翻開，然後翻到另一面。此時紙張上會有十字形山摺。

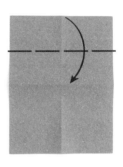

**2.** 紙張上緣對齊中央水平線，往下摺。

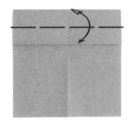

**3.** 上緣繼續往下摺，一樣對齊中央水平線。然後翻開這條摺線。

**4.** 上緣再次往下摺，這次對齊步驟 3 摺出的摺線。

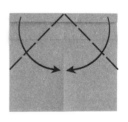

**5.** 左、右上角分別往內摺，左右兩邊的上方摺邊往內對齊中央垂直線。

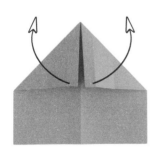

**6.** 翻開摺線。

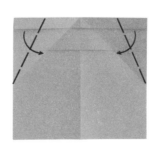

**7.** 左右兩側切邊分別往內摺，對齊步驟 5 的斜摺線。

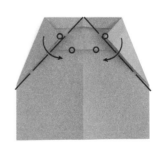

**8.** 照著步驟 5 的摺線，繼續往內摺。內摺時，把標示圓圈的雙角分別塞入標示圓圈的紙層下方。

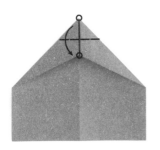

**9.** 頂部下摺，頂點對齊正下方兩鈍角頂點之間。

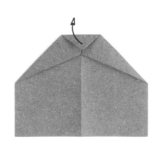

**10.** 翻開摺線。

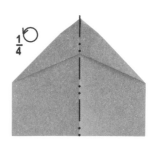

**11.** 縱向對摺，做出山摺，然後向左旋轉 90°。

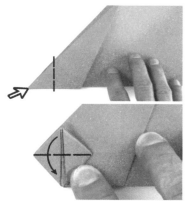

**12.** 現在又要借用戶田拓夫的機首鎖了。機首先做壓摺，再往下對摺。

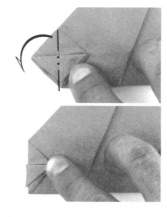

**13.** 然後把左半部摺到背面。下方圖是完成圖。

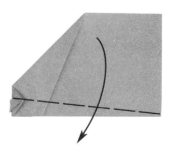

**14.** 這裡要摺出機翼。摺線從機首最外層的上方摺邊開始，一路略微向下直到機尾底角頂點，然後往下摺。

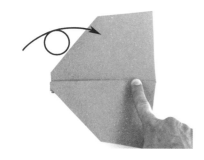

**15.** 翻到另一面，摺出另一側機翼，兩側機翼要對齊。

**16.** 按圖中所示摺出翼尖小翼。

**17.** 戶田拓夫與新柯林斯機首鎖摺出的紙飛機會有類似流線，至於重心則有細微差異。兩款都可以試試看，找出你最喜歡的款式。

# 蘇西鎖式

這架紙飛機是借用了世界紀錄紙飛機蘇珊娜號的重心系統，機首的上鎖設計則來自戶田拓夫的「天空之王」，至於機翼，就只是基本的滑翔機設計。比起上述幾架紙飛機，這確實是一款好設計。如果你並不想要繁複的摺紙步驟，也沒興趣為紙飛機貼膠帶，那麼不妨試試這一款。蘇西鎖式借用類似技術，卻更為平易近人。

重點是，蘇西鎖式能輕易打敗在飛行距離和飛行時間項目中的業餘比賽對手。

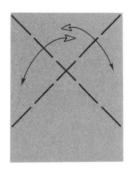

1. 短邊朝上。摺出能對分左上跟右上角的對角線，並翻開摺線。

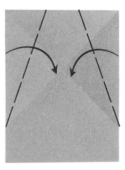

2. 左右兩側切邊分別對齊步驟 1 的對角線，然後往內摺。

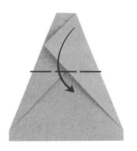

3. 上緣往下摺，水平摺線會通過兩對角線的交點。往下摺之前，要注意左右切邊必須和步驟 1 的摺線對準。

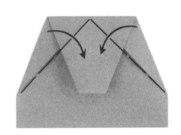

4. 照著原來的左右斜摺線，然後往內摺。

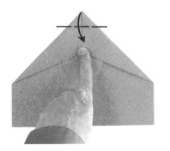

5. 把頂角往下摺，壓出水平摺線。摺線位置請見步驟 6。

6. 水平摺線的位置與頂角下方交點（圓圈處）的距離，要等同於此交點到垂片底部切邊的距離。接著翻開摺線。

7. 把左半部往背後對摺出山摺，接著往左旋轉 90°。

  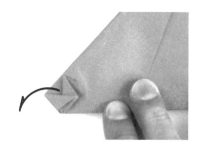

**8A.** 在機首做壓摺（步驟詳見 28 頁）。

**8B.** 以左右頂點的連線為摺線，把頂角往下摺。

**9A.** 把摺好的左半部翻到背面。

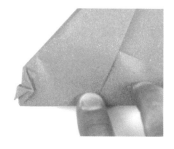 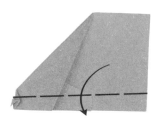 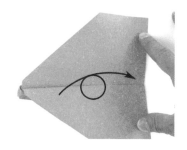

**9B.** 這是摺好完成圖。

**10.** 這裡要摺出機翼。摺線從機首最外層的上摺邊開始，一路微微向上摺到機尾。

**11A.** 到另一面，摺出另一側機翼，兩側機翼要對齊。

**11B.** 這是雙翼展開圖。

**12A.** 這是雙翼收起圖。然後翻開機翼，先摺下層的翼尖小翼。

**12B.** 機身中點往下與機翼前緣末端附近的交會處為摺線起點，摺線與主機翼摺線平行，摺出翼尖小翼。

**13.** 摺好後，翻面，摺出另一側的翼尖小翼。

**14.** 這架優異的滑翔機完成了。蘇西鎖式運用了蘇珊娜號的摺法（因而具有相同的重心位置）以及戶田拓夫的機首鎖。為了讓紙飛機平穩飛行，可以稍微向上彎摺機翼尾部。也可以自行變換，把機身加高或是拿掉翼尖小翼。不過我還是喜歡這個版本，而且它的滑翔表現實在棒極了。

# 頑逆式

這款紙飛機外形古怪,但是飛行表現奇佳。上鎖的機身和高聳的翼尖小翼,將帶給你無窮的飛行樂趣。頑逆式飛行時簡直像是在「倒著飛」,不管飛到哪裡都能引人注目。

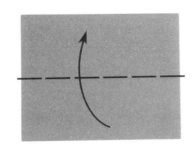

**1.** 長邊朝上,下緣往上對摺。

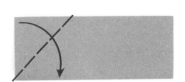

**2.** 上方紙層的左上角往下拉,使左側切邊對齊紙張下緣摺邊,壓出摺線。

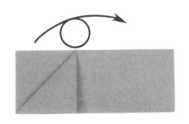

**3.** 翻到另一面,右上角比照步驟 **2**。

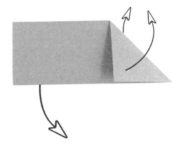

**4.** 翻開所有摺線。讓中線為山摺,兩側斜線為谷摺。

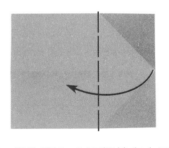

**5.** 以步驟 **2**、**3** 兩摺線在上下緣的末端連線為摺線,把右側切邊往左摺,壓出摺線。

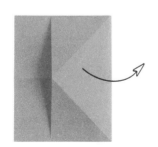

**6.** 翻開摺線。

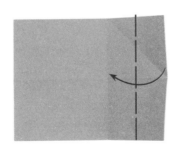

**7.** 把右側切邊對齊步驟 **5** 的摺線,往左摺好。

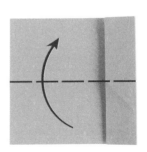

**8.** 照著原來的水平摺線向上做對摺。

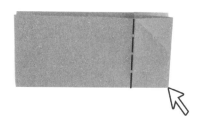

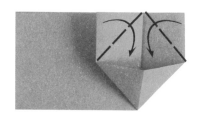

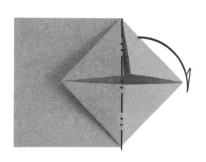

**9.** 以圖中箭頭所指的頂點往上做壓摺（步驟詳見 28 頁），摺到斜摺線在右側切邊上的摺點。

**10A.** 上方兩個角再照著原來的斜摺線內摺，注意內摺後兩角的切邊要對齊壓摺的中線。

**10B.** 這是完成圖。接著把右半部摺到背面。

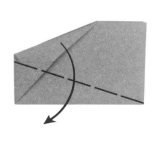

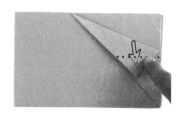

**11.** 紙張上緣的圓圈處對齊三角形下方斜摺邊的圓圈處，壓出谷摺。

**12.** 接著把下摺的頂點塞入三角形口袋中。圖中虛線表示口袋上緣。

**13.** 這就是完成圖。接著翻到另一面，比照步驟 **11-12**。

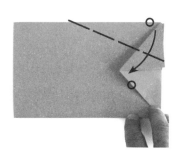

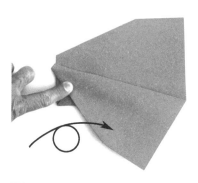

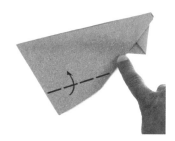

**14.** 這裡要摺出機翼。摺線從三角形口袋的上緣開始，一路略微向下直到機尾的底角。

**15.** 翻到另一面，摺出另一側機翼，兩側機翼要對齊。

**16.** 這裡要摺出翼尖小翼。從機翼頂端約三分之一處開始往上摺，翼尖小翼的摺線要平行主翼摺線。

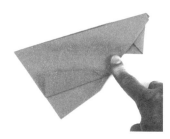

**17.** 這就是寬寬胖胖的翼尖小翼。翻到另一面摺出另一側翼尖小翼。

**18.** 這是頑逆式的完成圖。極小的反角，還有分不清頭尾的機身。請看 67 頁上方的完成圖，紙飛機是往這個方向飛的喔。

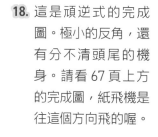

# 猛禽號

　　猛禽號外形帥氣生猛，但這還算不上什麼。真正厲害的是它的弧形機翼，這在摺紙界幾乎是不可能的任務。猛禽號擁有令人敬畏的造型，也需要絕佳的摺紙技術，這在紙飛機設計上絕對是個大躍進。

　　就拿鷹隼造型的機首來說好了，它特殊隆起的部位結合我精選的機翼摺，最後可使紙飛機擁有穩固的弧狀流線造型。而為了這個目的，我嘗試了數十年，最後卻是在玩摺紙而非思考空氣動力學的過程中意外達成。

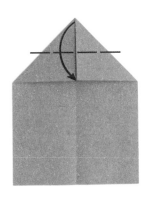

**1.** 短邊朝上。由左向右縱向對摺，然後翻開。

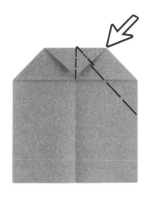

**2.** 左上和右上角分別對齊中線往內摺。

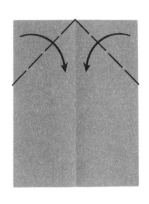

**3.** 三角形頂角往下對齊三角形底邊中點，摺好壓平。

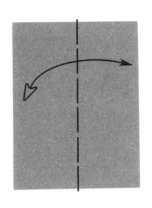

**4.** 依照圖中標示的山摺與谷摺線，在箭頭所指的右上角頂點直接做壓摺。你也可以把這個角的上緣對齊中線，先壓出谷摺線，然後翻開摺線，再把表層的谷摺線反向做成山摺線，最後再壓平，完成壓摺。

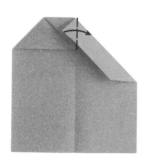
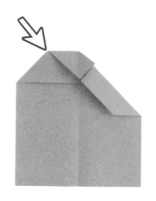

**5.** 壓摺好了，依照圖中所示，再照著原來的摺線把左半部的翻片往右摺。

**6.** 比照步驟 **4**，在左上角做出壓摺。

**7.** 再照著原來的摺線把右半邊的翻片往左摺。

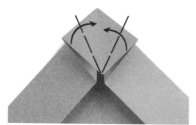
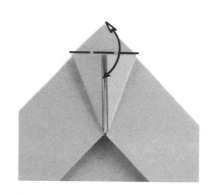
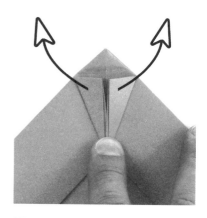

**8.** 接著進行花瓣摺（詳細步驟可見 29 頁的花瓣摺）。先把左右兩角的下斜邊對齊中線，再做內摺。

**9.** 三角形頂角向下摺，壓出摺線，然後翻開。

**10.** 繼續翻開兩側翻片。

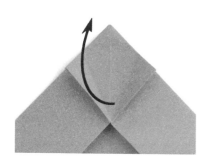

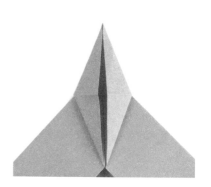

**11.** 以步驟 **9** 的水平摺線為軸，從下方頂點掀起上層紙。

**12A.** 這是掀到一半的樣子。再往上掀，並使上掀的谷摺斜線反向為山摺，再掀到底，最後壓平。

**12B.** 花瓣摺完成。

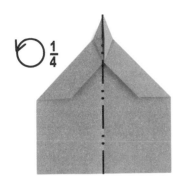

**13.** 把整架紙飛機縱向對摺出山摺之後，向左旋轉 90°。

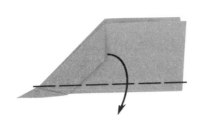

**14.** 這裡要摺機翼。摺線從機首花瓣摺的頂角開始，一路平行於中線直到機尾，然後往下摺。

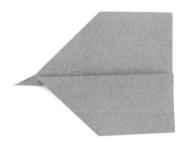

**15.** 摺出另一側機翼，兩側機翼要對齊。

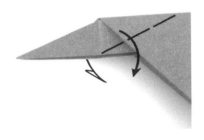

**16.** 現在，把機首做外反摺（詳細步驟可參見 27 頁，並多加練習外反摺）。請注意，圖中反摺線要從垂直摺線下端往上緣摺邊延伸，且平行於機首的上斜邊。

**17A.** 外反摺完成，很酷吧！你已經完成了猛禽的頭部了。尖端箭頭處再摺一個小巧的內反摺，看起來就像內勾的鷹嘴了。

**17B.** 猛禽號的頭部和鷹勾嘴完成圖。

**18.** 猛禽號的主機翼還要再往上摺一次，才會上揚。摺線從頭部與機翼前緣交會處開始，一路微微向上直到機尾頂角，往上摺好。

**19.** 一側主翼完成。你會發現紙張微微隆起，本來就會這樣，不必擔心。紙飛機的花瓣摺和外反摺會以一種不可思議的方式讓紙飛機順利飛行。翻到另一面，摺出另一側主機翼，兩側機翼要對齊。

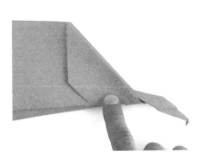

**20A.** 雙翼完成圖。

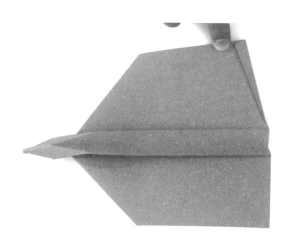

**20B.** 猛禽號展開雙翼的俯視圖。這裡要摺出大的升降舵，這對紙飛機可說是特別不得了的步驟。通常要摺出這麼大的升降舵，代表我已經毀了紙飛機的設計。

**21.** 接下來一樣讓你料想不到。一手穩穩捏著機首，另一手捏住尾部所有紙層。現在，溫柔而堅定地向外拉。這能固定住紙飛機的弧形流線。

**22.** 瞧瞧圖中雙翼的曲線，還有雙翼與其下方紙層之間的巨大空隙，這對猛禽號來說都是有助於飛行的。可以翻到69頁，再欣賞一下這紙飛機勁酷的側面！機尾上揚的升降舵更有助於滑翔，就像其他紙飛機一樣乘風飛行。

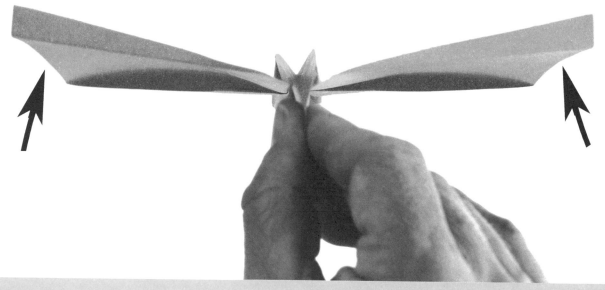

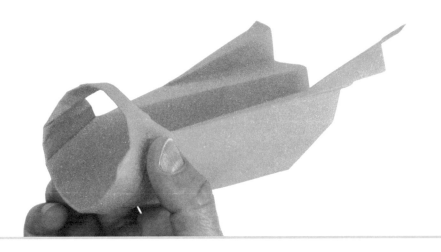

# 環形飛機

如果說這本書至少要有一款紙飛機會讓你摺到想拿頭去撞牆，那毫無疑問就是這款了。但你還是會想辦法試一試。而最瘋狂的是，這款紙飛機竟然也可以飛得很好。

**1.** 短邊朝上，由左往右縱向對摺，然後翻到另一面。

**2.** 把左上角頂點對到右側切邊，並使摺線通過左下角，然後壓出摺線。

**3.** 接著翻開摺線。

**4.** 比照步驟 2-3，摺出另一邊的斜摺線。

**5.** 照著呈山摺的中央摺線把左半邊翻到背面。

**6.** 接下來每一步都要小心。現在要摺的東西就類似水雷基本型，只不過要再加上幾個步驟。照著先前的摺線向左翻開上層紙。

**7.** 再把紙張往回摺，反摺點為中央摺線與斜摺線的交叉點（圖中標示圓圈處），摺線要對齊下方的中央摺線。

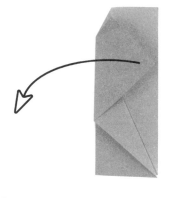

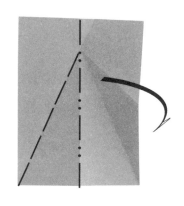

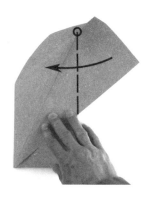

**8.** 現在攤開整張紙。使中央摺線呈現山摺。

**9.** 照著呈山摺的中央摺線把右半邊摺翻到背面。

**10.** 比照步驟 **6-7**，摺出另一邊摺線。

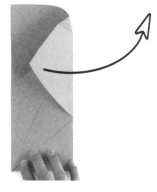

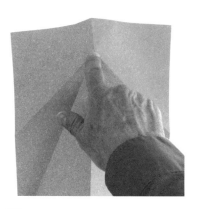

**11.** 再攤開整張紙，使中央折線呈現山摺。你一定覺得不斷摺好又翻開，很煩吧？無論如何，先別急著把紙整平。

**12A.** 現在，紙張起起伏伏很不平整吧？不必整平紙張，只要伸出一根食指，從所有摺線交會之處按下。

**12B.** 我現在正指著這個點，就是這樣按下去。

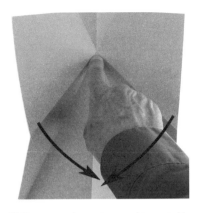

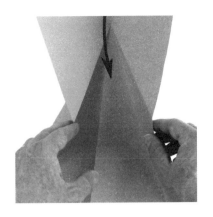

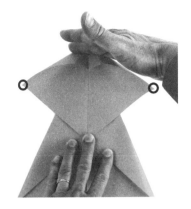

**13A.** 紙張會「啵」一聲反凸往另一面。倘若摺線沒有聚集在同一點,紙張就無法這樣瞬間反凸過去。即使如此,你還是能把所有摺線收攏如下個步驟,只是會比較難。所以關鍵就在於先前謹慎仔細地摺好。

**13B.** 接著從兩側收攏整張紙,再把紙張上緣推下來。

**13C.** 兩側紙張聚攏於中線,然後壓平上方紙層。摺線要通過左右兩角的頂點(圖中圓圈處)。

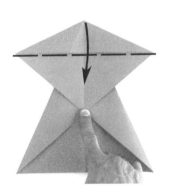

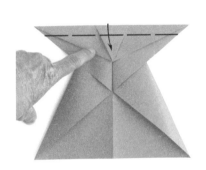

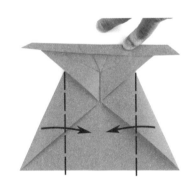

**14.** 欣賞一下這個完成圖。接著把頂角頂點往下對準中央摺線,摺線則照著連接左右兩角的水平切邊,然後往下摺好、壓平。

**15.** 再把上方摺邊往下摺,這條水平摺線的位置為上方第一個倒三角形高度三分之一處的水平線。

**16.** 把左右兩底角往內摺,這兩條垂直摺線的起點從腰部兩側的交會點開始,往下平行中央摺線直到下緣。兩角內摺後的兩側斜邊交會處會落在中央摺線上。

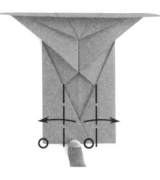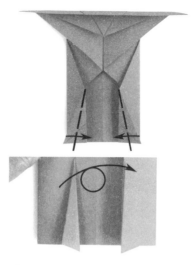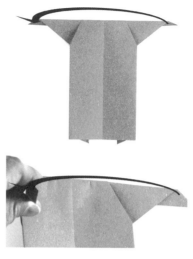

**17.** 再把內摺的頂點往外摺，頂點要分別對準底邊的頂點（圖中圓圈處），左邊做完換右邊。

**18.** 再把外摺的兩角往內摺回來，小三角形的斜邊要對齊垂直摺邊。下方圖是完成後的細部放大圖。接下來，請深吸一口氣，把紙張翻面，準備開始摺圓圈了。

**19.** 把右上臂套入左上臂。你可以先從頂邊中央慢慢往兩側彎折，使上方要圍成圈的地方先彎出弧度，接著撐開左臂，把右臂套入。這樣套入的過程就可以很順利，不會太難做。

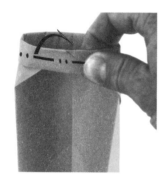

**20A.** 現在才是最困難的。捏緊雙臂，然後從兩臂交疊處，把上緣往內對摺出山摺，再逐漸往兩側摺到第一道摺邊出現之前。摺的時候可以稍微推移層疊的紙，一點點就好。

**20B.** 這個圖顯示摺圓圈的過程。這是最令人焦慮又抓狂的步驟，很可能還會順道咒罵兩句。因為還沒摺完之前，雙臂很可能隨時彈開，而且要把這麼厚又這麼窄的紙張對摺，還要捏平，這可不容易啊。

**20C.** 這是圓圈完成圖，雙手放開也不會鬆開。

**21.** 接著在右下方箭頭處的機尾底角做一點反摺（反摺步驟見 27 頁），反摺的高度大約為紙飛機高度的一半。最後把兩側機翼末端稍微向上彎折，製造上升的升降舵。

**22A.** 環形飛機完成了。

**22B.** 太不可思議了！但是，等一下，還有還有……

**23.** 再把圓圈稍微凹折成圖中的愛心形狀，就能把這個環形飛機變身為「愛的飛機」。投擲紙飛機的時候，手掌輕輕環握著機身，有點像是拿著橄欖球的姿勢。接著往前一推，把紙飛機水平投擲出去就好了。

## THE BOOMERANG
# 迴力鏢式

迴力鏢式已經成了全球熱愛的明星款式，只要投擲方式正確，紙飛機的飛行路線就會是完整的圓圈，最後回到你身邊！我沒想到的是，這架紙飛機若以 A4 紙來摺，機翼還能啪噠啪噠拍動喔。

A4 尺寸的紙張會影響紙張摺層的幾何，製造出輪廓清晰的機翼前緣（倘若是用 21.6 × 27.9 公分的信紙尺寸，機翼前緣就會又硬又厚）。如果你手上拿的是信紙尺寸的紙，只要從長邊剪掉 1.9 公分就會成為 A4 尺寸了。我在 2012 年澳洲舉辦的紅牛紙飛機大賽中，看到這款紙飛機能同時拍動又繞圈飛行，真是又驚又喜。

1. 短邊朝上，下緣往上對摺。

2A. 在下摺邊中央點壓出一道小摺痕作為記號。

2B. 這是捏出摺痕的方式：右下角對齊左下角，再以一根指頭穩穩壓在邊緣對摺處。接著翻開摺線。

3. 在摺線左方四分之一處再壓出一道小摺痕。

4. 翻開摺線。

5. 將左側底角往內拉，摺線從左上角通到步驟 3 壓出的摺痕，然後摺好。

**6A.** 圖中箭頭所指的角做壓摺（壓摺詳細步驟請見 28 頁）。首先翻開單層切邊，撐開三角形。

**6B.** 手指抵住開口下方的短摺邊，使短摺線與開口中央的長摺線疊合，然後壓平兩側斜邊。

**7.** 壓摺完成。接著把壓摺的左半邊摺到背面。

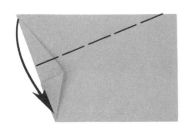

**8.** 接下來幾個步驟的目的，是要把左上角塞入左下角的小三角形口袋中。首先把左上角對齊左側斜邊往下摺，幾乎對齊左下角，但仍保留一點空隙。

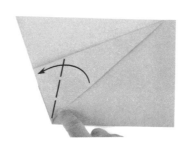

**9A.** 把下摺角的右緣沿著口袋邊緣往左摺，讓下摺角的角度變小剛好塞入口袋。圖中摺線位置為口袋邊緣。

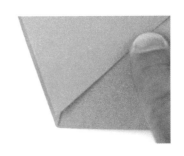

**9B.** 這張細部放大圖顯示下摺的左上角幾乎對齊左下角，但仍保留一點距離。

**10A.** 現在把下摺的左上角往左摺成小角，準備塞入口袋。

**10B.** 我們把畫面拉遠一點看。我們等一下就要把小角塞進口袋。

**11.** 小角塞進去了。接下來把上方紙張的右上角拉向底部中央摺線，摺線起端從步驟 **8** 跟 **9A** 摺線的交點直到右側切邊。

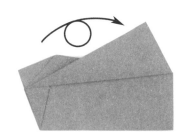

**12.** 如果拉下來的頂點稍微超出或是還不到紙飛機中央摺線也無妨，確保等等要摺的另一面是對稱的即可。翻到另一面，比照步驟 **8-11** 摺好，再翻面回來。

**13.** 把最上層的紙往上摺，摺線從口袋上緣延伸到右上角。

**14.** 翻到另一面，比照步驟 **13**，做出摺線。

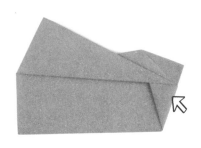

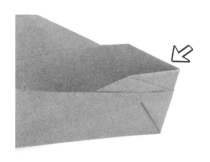

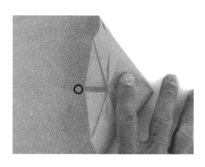

**15.** 前端（圖中箭頭處）要做壓摺。首先，把前端壓出開口。

**16.** 把中央摺線打開，使前端的中線往中央摺線向內疊合。

**17.** 在壓平做出斜摺線之前，調整兩側紙張位置，讓雙角（圖中圓圈處）盡量靠近中央摺線。

**18.** 壓摺完成了。接著整個翻到另一面。

**19.** 把機首往左摺，頂點對準中央摺線，摺線通過圖中圓圈處的交會點，然後摺好。

**20.** 照著中央摺線，往上對摺。

**21.** 這裡要摺機翼。把上方角往下拉,摺線要平行中線。

**22.** 這是機首下摺部位的細部放大圖。仔細看下摺部分會露出一小塊三角形。

**23.** 翻到另一面。

**24.** 摺出另一側機翼,兩側機翼要對齊。

**25.** 這裡要摺出翼尖小翼。翼尖小翼的摺線要平行主機翼的摺線。

**26.** 翼尖小翼的尖端幾乎要碰到上方摺線,但仍保留一點距離。這樣的飛行效果會比碰到摺線的好。翻面,摺出另一側翼尖小翼。

**28.** 左下圖是迴力鏢式紙飛機完成圖。注意圖中機翼微微下沉,表示為下反角。這讓紙飛機投擲出去之後,能維持側傾轉彎的狀態。

**29.** 右下圖是投擲時的角度。當紙飛機以傾斜的角度射出,上反角能讓紙飛機轉正。因為在上反角的情況中,重心位置會在升力中心更下方,以所謂的鐘擺效應來轉正紙飛機。下反角則會破壞這種轉正能力。若在尾翼加上一點向上的升降舵,紙飛機的迴旋半徑會再縮小。

**27.** 再靠近機身的機翼前緣輕輕彎一點弧度出來。

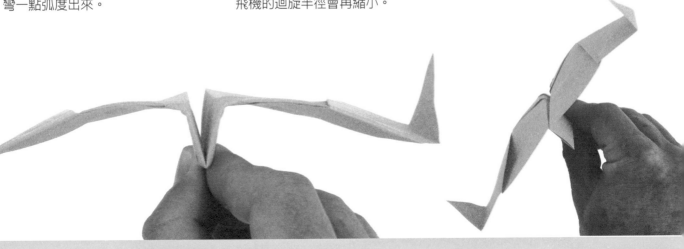

# 星式戰鬥機

星式戰鬥機在國際紙飛機賽事中獲得兩次飛行距離冠軍，將近 30 公尺。不過這對世界紀錄甚至紅牛紙飛機大賽來說，可說是微不足道。即便如此，這架紙飛機最厲害的地方在於它總是能夠維持絕佳的飛行狀態，贏得國際賽事。六邊形的機翼正是它的致勝關鍵。

1. 短邊朝上，上緣對齊左側切邊摺出對角線。現在要準備摺出水雷基本型，如果你已經會摺，直接跳到步驟 **10**。

2. 翻開摺線。

3. 摺出另一邊斜線。
4. 翻開摺線。

5. 翻到另一面。

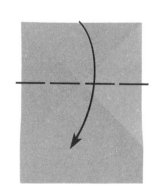

6. 以對角線的交叉點為中心向下摺。

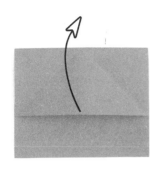

7. 稍微翻開摺線，讓紙張可以站立。

8. 從三條摺線的交會點向下壓，壓到整張紙反折。

9. 照著現有摺線，將兩側往內聚攏。

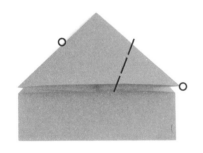

10. 水雷基本型完成。把標示圓圈的右下角對齊左上斜邊，但保留一點空間，再使往左摺的上摺邊呈水平，然後壓出摺線。

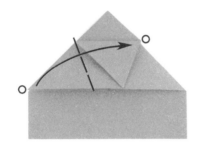

11. 右下角往左摺之後，注意摺好的三角形上方也會形成完美的等腰三角形。接著把左下角以同樣方式往右摺。

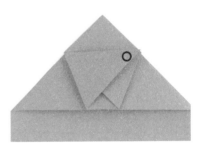

12. 從標示圓圈處往下推，撐開下方的小口袋。

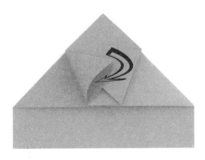

13. 把底層的右側翻片塞入左側口袋。

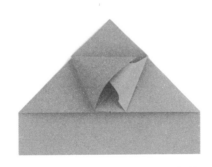

14. 繼續塞。翻片完全塞入之後會恢復平坦。

15. 翻片塞好整平之後，翻到另一面。

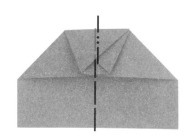

**16.** 照著背面的摺邊,把頂角往下摺。

**17.** 再翻回正面。

**18A.** 這裡要做個特殊的縱向對摺。對摺時,翻片之下的摺線為谷摺,翻片本身摺線為山摺。

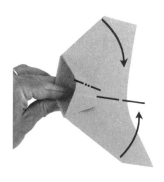

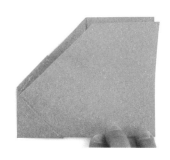

**18B.** 從這個角度可以看到機首張開了口。過程中隨時留意翻片要塞緊。

**18C.** 繼續張開,壓出摺線,並隨時確認雙邊底角有對齊。

**19.** 這是完成圖。接著稍微鬆開一點。

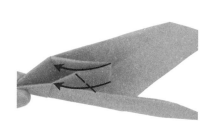

**20A.** 現在要在機首的開口上摺出新摺線。摺線從開口尾端的兩角開始,平行紙飛機中線往前摺出谷線。摺線會讓開口頂部向下壓。

**20B.** 捏住開口中央的山線,有助於摺出開口兩側的谷線。

**20C.** 這是完成圖。

**21.** 向內集中摺線，壓平紙飛機。

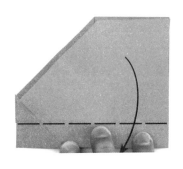

**22.** 這裡要摺出機翼。照著步驟 **20** 在機首做出的下摺邊位置為界，摺線從機首延伸到機尾，並且平行中線。然後往下摺。

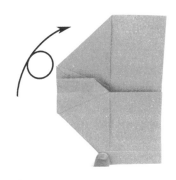

**23.** 一側機翼完成。翻到另一面，摺出另一側機翼。

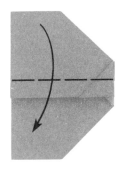

**24.** 兩側機翼要對齊。

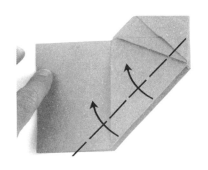

**25.** 然後把機翼前緣往上摺。摺線從機首開口處開始，一路平行機翼前緣。

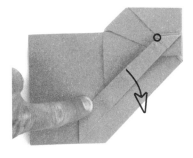

**26.** 注意開口的一角要對齊紙飛機中線（圖中標示圓圈處）。翻開摺線。

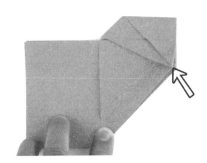

**27.** 從箭頭指向的地方反摺。如果你已經會反摺，可跳到步驟 **30**。

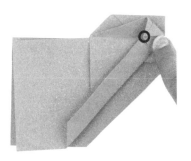

**28.** 先撐開這個角，確認角的中線對齊紙飛機的中央摺線（圖中標示圓圈處）。做這個步驟可以慢慢來。

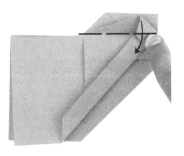

**29.** 照著摺角中線，把上半部往下摺。

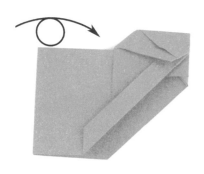

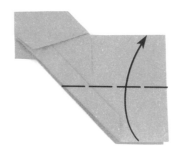

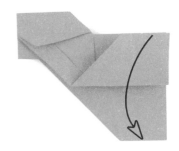

**30.** 這是內反摺完成圖。翻到另一面,比照步驟 **25-29**,摺出另一側機翼前緣。

**31.** 往上對摺機翼,讓機翼末端的切邊對齊中線。這個步驟能製造出六角形的機翼。

**32.** 翻開摺線。

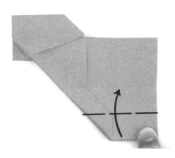

**33.** 再次把機翼往上摺,機翼末端切邊對齊步驟 **31** 的摺線。

**34.** 翻到另一面,比照步驟 **31-33**,摺出另一側機翼摺線。

**35.** 展開雙翼,調整成完成圖的模樣即可。

**36.** 星式戰鬥機完成。注意主翼有一點下反角,還有機首的星形開口,都是這架紙飛機酷勁的外形特徵。

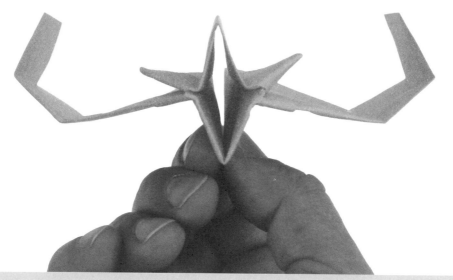

# 空浮紙飛機（Follow Foils）

接下來四款紙飛機設計，都屬於空浮紙飛機。這是一種令人痴狂的紙飛機，飄浮在空中的時間能比目前世界紀錄紙飛機長得多。訣竅在於手持一塊硬紙板斜放在紙飛機後方，以持續製造出穩定的上升氣流。當紙飛機向下滑翔時，只要遇到空氣以同樣速度持續向上流動，就能維持在空中而不會落下。這就像是空中衝浪，你走在紙飛機身後，製造出空氣波動，就能在房間、體育館或是飛機棚中「遛紙飛機」。

我甚至曾在舊金山的科學探索館，讓我的空浮紙飛機在空中遛達了 30 分鐘之久，而當時世界紀錄紙飛機的最長飛行時間，卻還不到 28 秒。我把這項紀錄拿去申請金氏世界紀錄，結果不久之後，他們就修改了規則，禁止空浮紙飛機納入紙飛機飛行紀錄。之後我也發現，同一年還有兩個英國人也想做同樣的事情。回想起來，我可以了解金氏世界紀錄基金會做出這樣決定的意義。讓空浮紙飛機設計進入紀錄會徹底改變紙飛機競賽的精神：把空氣動力學的競賽轉變為人體耐力賽。

## ▶ 調整並使空浮紙飛機升空

首先，調整紙飛機操縱面，讓紙飛機以直線滑翔。倘若紙飛機向右轉，就在左側加入上升的升降舵或是增加前緣襟翼，以增加左翼的阻力。或者是把右側機翼拿掉一些升降舵或前緣襟翼，以減少右翼阻力並增加速度。在飛行較快的機翼加上阻力，或是讓較慢的機翼減少阻力，最後你一定會調整出一架直線飛行的紙飛機。調整升降舵，你的紙飛機就能表現出平順的滑翔路徑。也不要讓紙飛機爬升或俯衝。總之，在練習發射之前，你要讓紙飛機能平順地直線飛行。

要讓空浮紙飛機起飛，我會張開左手手指，掌心向上，舉高到肩膀，把紙飛機擱在靠近指尖位置，讓空氣能通過我張開的手指抬高紙飛機。我右手則拿著一片厚紙板，向外朝上傾斜。如此一來，紙板就會在我往前行走時推動空氣向上流動。

我左手托著紙飛機，右手拿著紙板，踏步往前行走。我一邊行走一邊調整速度以及厚紙板的位置和角度，直到紙飛機從我指尖升空。紙飛機一旦升空，就以雙手拿住紙板，協助控制飛行。要操縱紙飛機轉彎，只需要變換紙板角度，讓紙板把更多空氣推到紙飛機某一側。推動更多空氣到左翼，能讓紙飛機左側升高，進而向右轉彎。這有點像是讓副翼側滾。若想右轉，就把更多空氣推到左翼下方，若想左轉，就把更多空氣推到右翼下方。

讓空氣穿過你的指尖，從你的手掌抬升紙飛機。

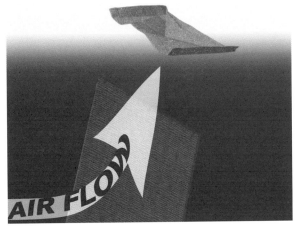

細心調整厚紙板的角度，產生的氣流能讓紙飛機飄浮在空中。

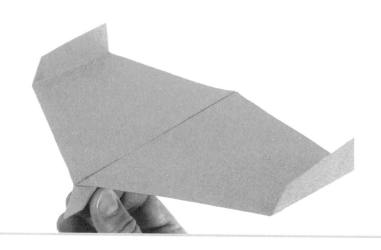

# 鎖身空浮機

這架或許是把紙飛機和空浮紙飛機兩種類型無縫結合的最佳設計。若你使用一般紙張，摺出來的紙飛機會像滑翔機一樣在空中緩緩滑行。若你使用的是電話簿用紙，摺出來的就會是非常好的空浮紙飛機。

鎖穩的機身加上超輕盈的機翼，真是深得我心。這可說是飛行速度最快的空浮紙飛機，如果你要找的是速度跟持久飛行兼備的紙飛機，那就是這款沒錯了。

**1.** 短邊朝上，由下往上對摺，然後翻開摺線。

**2.** 翻到另一面。

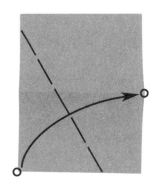

**3.** 左下角頂點對齊水平中央摺線的右端，壓出摺線。

**4.** 翻開摺線。

**5.** 左上角頂點對齊水平中央摺線的右端,壓出摺線。

**6.** 在左側切邊和兩條對角摺線交會點之間的左邊三分之一處,縱向摺出山摺。摺好之後,翻到另一面。

**7.** 以內摺的切邊為摺線,繼續往右摺,如果步驟 **6** 的摺線準確落在三分之一處,這個步驟的摺邊就會剛好切在兩對角線交會點。如果摺邊離交會點還有一點點距離,是沒有關係的。如果超過了交會點就不妙,要再退一點,否則下一步驟會把紙張壓得又擠又皺。

**8.** 繼續向右摺,摺出的谷摺線會剛好切在兩條對角斜摺線的交會點。

**9.** 接下來要摺柯林斯機首鎖,詳細步驟可見 46-47 頁「滑翔高手」的步驟 **12A-13D**,唯一不同之處在於紙張重疊的部分不會對齊中線。

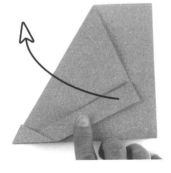

**10.** 繼續進行機首鎖。把層疊的橫條摺邊往外往下翻,讓箭頭所指頂角貼著機身斜邊。

**11.** 繼續把摺邊往下翻到底,然後壓平機首的紙層。接著掀起這面紙。

**12.** 紙張上緣往下對齊摺線,然後內摺。

**13.** 把標示圓圈的摺邊往右對齊斜摺線，然後內摺。

**14.** 再照著斜摺線摺回來。

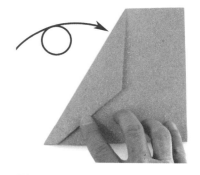

**15.** 翻到另一面，比照步驟 **11-14**，摺出另一側。

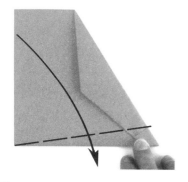

**16.** 這裡要摺出機翼。摺線從機首鎖的頂角往下延伸，一路略微向下直到機尾的底角頂點，然後往下摺。

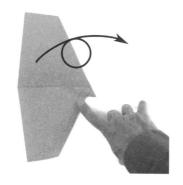

**17.** 翻到另一面，摺出另一側機翼，兩側機翼要對齊。

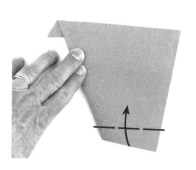

**18.** 機翼尾端往上摺出翼尖小翼。翼尖小翼的摺線要平行主機翼摺線，後端寬度約略等同於機首高度。可以稍微增加，但不能比機首窄。

**19.** 一側翼尖小翼完成，翻面摺出另一側。

**20.** 鎖身空浮機完成。若使用一般紙張，超輕盈的翅膀能讓這架紙飛機以非常緩慢的速度滑翔。若以電話簿用紙來摺，真正好玩的才要上場。快來試試吧！

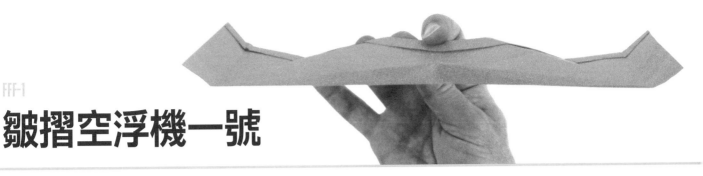

# 皺摺空浮機一號

這款紙飛機是我非常喜歡的一款。皺摺空浮機一號有許多古怪的角和不平整的邊。它的外形多少讓我聯想到美國空軍 F-117 匿蹤戰鬥機。你可以調整翼尖小翼或是大大的對角摺線來為機翼加上阻力，以控制紙飛機轉向。

這架紙飛機的下滑比（參見 10 頁說明）好得令人驚奇。以電話簿紙摺出的紙飛機，下滑比可說幾近完美。這也是我為這本書最早發明的幾種新款式之一，為此我還等了好幾年才讓它在紙飛機表演中現身。畢竟如果你公開了某種特殊款式，市面上卻找不到這款紙飛機的摺法，人們可是會生氣的。

**1.** 將紙張短邊朝上，左側切邊向右對摺。

**2.** 原來的左切邊再往左對摺，原來的右切邊維持不動。

**3.** 接下來需要一點技巧。現在左邊層疊了三層，先把最上層紙往左拉，讓第二層紙對摺出谷摺（圖中較淡谷摺線）。也就是把右邊標示圓圈的兩個角（位於第一層紙），對齊左邊標示圓圈的兩個角（位於第二層紙）。

**4.** 這是步驟 3 完成圖。接著再把最左段的紙對摺出山摺。摺好之後圖中標示圓圈處會相碰。接著，要由下往上翻到另一面。

**5.** 把最左段的紙張層疊部分往右對摺。

**6.** 照著摺邊再往右摺。然後翻到另一面。

**7.** 把右方紙層的左摺邊往內收疊進來,做山摺對摺。

   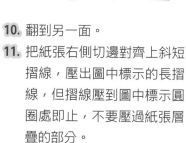

**8.** 分別把紙張的上緣和下緣對齊左側切邊,摺出兩條對角斜線。

**9.** 翻開步驟 **8** 摺線。

**10.** 翻到另一面。

**11.** 把紙張右側切邊對齊上斜短摺線,壓出圖中標示的長摺線,但摺線壓到圖中標示圓圈處即止,不要壓過紙張層疊的部分。

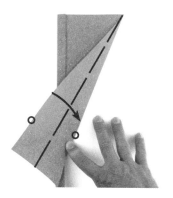 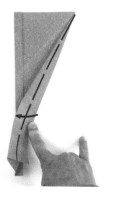 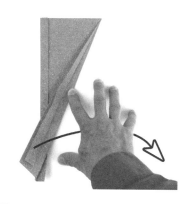

**12.** 把左摺切邊往回對齊步驟 **11** 摺線,壓出谷摺線。

**13.** 再把右摺切邊往回對齊步驟 **12** 摺線,壓出谷摺線。

**14.** 翻開步驟 **11-13** 的摺線。

**15.** 這是翻開圖。這三條摺線翻開之後會分別呈現谷摺－山摺－谷摺。比照步驟 **11-14**，摺另一角。

**16.** 摺出翼尖小翼，小翼的寬度要比紙張左側層疊部分的寬度再多出三分之一。

**17A.** 翻開步驟 **16** 的摺線。
**17B.** 右側圖為翻開圖。

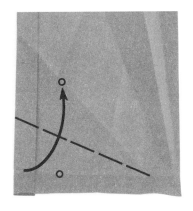
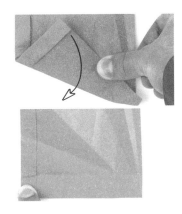

**18.** 把翼尖小翼的摺線對齊步驟 **8** 摺出的對角摺線。

**19.** 這是步驟 **18** 的過程（上方圖）。請注意右下角並未壓平，就讓它保持波浪狀態。翻開步驟 **18** 摺線（下方圖）。比照步驟 **18** 摺出另一側翼尖小翼。

**20.** 兩側翼尖小翼完成（左側圖）。接著把紙張右側邊緣沿步驟 **11-15** 的摺線往左推，摺出手風琴般依序上下波動的摺線（右側圖）。

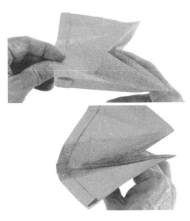

**21.** 紙張漂亮地往左收摺（上方圖）。最後中線也收納在眾多皺摺之中，且摺線不會壓到紙飛機前緣（下方圖）。

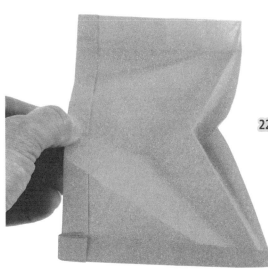

**22.** 這就是皺摺空浮機一號，也是這本書的亮點之一，飛行表現絕佳。

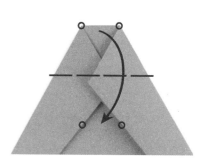

## ROGALLO FOLLOW FOIL
# 羅加洛空浮機

這是我為空浮紙飛機系列發明的第二款設計，有穩固可靠的弧形翼面，模仿自最原始的羅加洛懸掛式滑翔翼。羅加洛三角翼最開始是為了太空船返回地面而設計，它擁有懸掛式滑翔翼最初的機翼設計，即便在最新版本仍可見到原始設計的蹤跡。這讓我忍不住回顧最前期的版本來設計這款空浮紙飛機。如果你使用的是電話簿紙張，深三角形和乘風飛行的機翼，能讓這架紙飛機擁有優異的飛行表現。

**1.** 短邊朝上，由下往上對摺。

**2.** 上層紙張的左上角頂點往下摺到水平中央摺線，摺線要通過右上角。

**3.** 繼續往下摺，讓上層紙張的三角形上方摺邊對齊下方斜切邊，摺線通過右上角。

**4.** 翻到另一面，比照步驟 **2-3**。

**5A.** 將背面翻出，展開中線，使中央摺線呈山摺，並往左旋轉 90°。

**5B.** 這是步驟 **5A** 的完成圖。

**6A.** 這是細部放大圖。把紙張上緣兩個標示圓圈處的頂角往下摺，並對到下方圓圈處的斜摺線上。

**6B.** 這是步驟 **6A** 的完成圖。

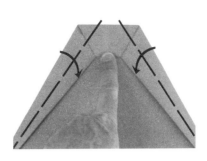

**7A.** 接下來，縱向對摺左右兩邊內摺的紙層。

**7B.** 這是步驟 **7A** 的完成圖。

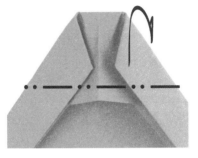

**8A.** 這是細部放大圖。接著把頂部往後摺，摺線大約在圖中兩鈍角頂點與垂片下緣之間的水平中線。

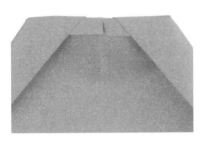

**8B.** 這是步驟 **8A** 完成後的細部放大圖。

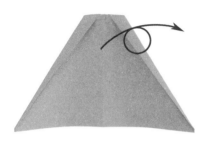

**8C.** 你會發現，機翼表面開始出現弧度了。翻到另一面。

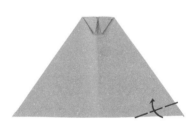

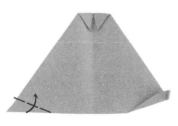

**9.** 摺出向上的升降舵。從中央摺線到一側機翼尾端的中點開始摺，摺線略微向上通到機翼後緣。

**10.** 摺出另一側的升降舵，兩側升降舵要對齊。

**11.** 捏緊機首，讓機翼的弧線更加明顯。可以先用一般紙張摺，以一般滑翔紙飛機飛行已經非常好玩。但用電話簿紙來摺，做成空浮紙飛機來飛行就更有意思了。就如我先前提到，這款紙飛機的外形是參考舊式的羅加洛滑翔機，因此當它以空浮紙飛機來飛行，看起來就像是舊型的懸掛式滑翔翼乘著岸邊懸崖的上升氣流飛翔。這兩者實際上就是同一個概念：上升氣流遇到下沉的紙飛機，讓紙飛機得以乘風飛翔。

# 閃電型空浮機

紙飛機前翼突出的三角形尖端，是這款紙飛機最有意思的設計。我聽說機翼前緣突出尖端附近的氣流可能會在機翼上方形成渦流，而製造出升力。這果真在這款紙飛機上行得通。你可以上下調整紙飛機的入射角，以改良滑翔路徑。同樣的，當你使用一般紙張，整體來說這會是好玩的滑翔機，而當你使用電話簿紙，這就會是一架性能非常優異的空浮紙飛機。

**1.** 短邊朝上，由下往上對摺。

**2.** 上層紙張的左側切邊緣對齊紙張下緣，摺出對角線。

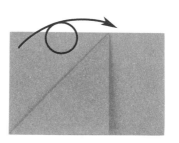

**3.** 翻到另一面，摺出相應的對角線。

**4.** 將背面翻出，展開中央摺線，使中央摺線呈山摺，然後左轉90°。

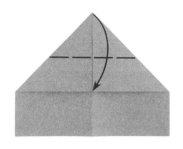

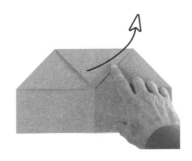

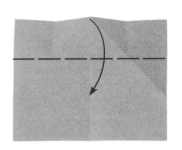

**5.** 頂點往下摺並對齊三角形底邊中點。

**6.** 翻開所有摺線。

**7.** 照著步驟 **5** 的水平摺線,把紙張上緣往下摺。

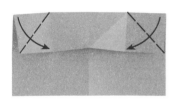

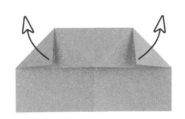

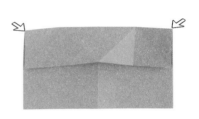

**8.** 再分別把左上和右上角往下摺,並對齊上層紙張的底部切邊。

**9.** 翻開步驟 **8** 的摺線。

**10.** 反摺左上和右上角。

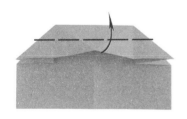

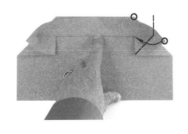

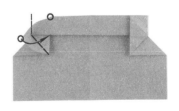

**11.** 掀起最上層紙張的下緣,往上摺並對齊頂邊。這會形成稍微古怪的形狀。

**12.** 把右邊的角(最右標示圓圈處)往上對齊頂邊(標示圓圈處),並沿圖中標示的摺線壓出兩條谷摺。

**13.** 比照步驟 **12**,摺出另一邊。

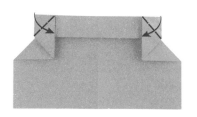 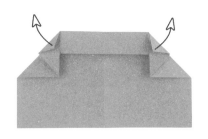 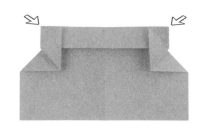

**14.** 再照著現有摺線，分別把左
上和右上角往下摺。

**15.** 翻開步驟 **14** 的摺線。

**16.** 反摺左上和右上角。

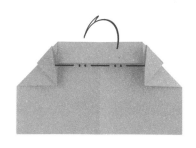 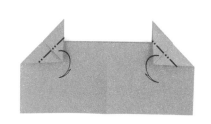 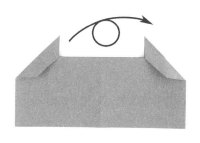

**17.** 保留最上層的兩個尖角，其
餘的紙層全部往後摺。

**18.** 分別把兩個三角形的直角往
內收摺進去，摺線要平行三
角形的斜邊。

**19.** 翻到另一面。

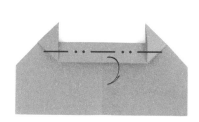 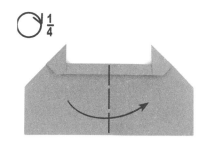 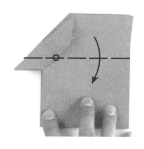

**20.** 掀開這個地方的紙層，往內
做山摺對摺，然後收進去。

**21.** 把紙飛機從左到右縱向對摺
後，再往左旋轉 90°。

**22.** 這裡要摺出機翼。紙張上緣
往下摺，摺線要平行紙飛機
中線，且通過圖中標示圓圈
的交點。

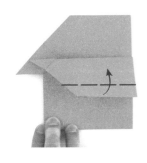

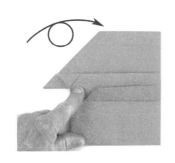

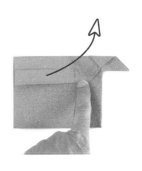

23. 機翼末端要往上摺出翼尖小翼，小翼的高度約為機翼高度的三分之一。

24. 翻到另一面，比照步驟 22-23，摺出另一側的機翼和翼尖小翼。兩側主機翼和小翼要對齊。

25. 翻開步驟 21-24 的摺線，並且轉正，注意此時中線是呈現山摺。

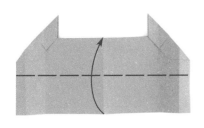

26. 接著將紙飛機下緣往上做水平對摺。

27. 翻開步驟 26 的摺線。

28. 翻到另一面。

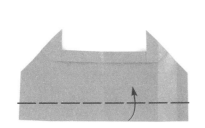

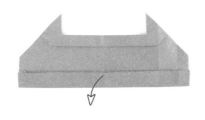

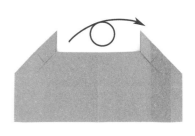

29. 把紙飛機下緣往上摺，並對齊步驟 26 的摺線。

30. 翻開步驟 29 的摺線。

31. 在尾翼靠近中線的部分，稍微捏壓出向上的升降舵。

32. 這是閃電型空浮機完成圖。以一般紙張來摺，會是一架還算像樣的滑翔機。發射時，手指如左圖夾住紙飛機前緣，手背朝前輕輕投擲即可。若以更輕薄的紙張來摺，會是一架很棒的空浮紙飛機，能輕鬆在屋內繞飛。

# 世界紀錄紙飛機的故事

**5**

很多人都想知道，我是怎麼進入紙飛機的世界。實情是，我從來沒有離開紙飛機的世界。在我一夕成名之前，我已經摺了四十多年的紙飛機。如果你還想知道更多，可以翻到本章下一節〈我的故事〉，裡面有我與紙飛機之間的故事。這個章節要談的，是過去三年來我經歷了多少努力、費盡多少心思，才打破紙飛機飛行距離的世界紀錄。

驕傲，群眾的歡呼成就了驕傲，這是一切的起點。我為許多知名企業表演過紙飛機，諸如谷歌（Google）、本能（Intuit）和基因泰克（Genentech），也在許多學校、圖書館和科學中心做過表演。我踏足的地點，從美國一直延伸到新加坡。

我擁有許多紙飛機收藏，這些紙飛機都有無與倫比的技能。我在《滑翔紙飛機》（*The Gliding Flight*）和《奇妙紙飛機》（*Fantastic Flight*）中，收入了許多了不起的紙飛機設計，而我也深以這兩本書為傲。重點是：我開始感到自信滿滿，開始相信我的紙飛機會成為世界最厲害的紙飛機。那麼，如果我能請世界最厲害的手臂來幫忙投擲呢？

2009 年 8 月，我終於點燃了引線：我開始尋找能幫我打破世界紀錄的投擲手。六個月後，我跟兩位四分衛合作，結果卻帶來更大的挑戰。請他人來幫忙投擲，讓紙飛機投擲變得更複雜。他們強大的發射力道讓紙飛機承受了更強大的壓力，這是我未曾料想過的。紙飛機在猛烈的加速度之下幾乎被扯開，這意味著一架紙飛機只禁得起數次投擲，還來不及調整到最佳狀態就被扯爛了。

因此，六個月後，我要面對的挑戰是做出能穩固紙飛機結構的工程技術。摺出耐得住強力投擲的紙層，變得跟空氣動力學一樣重要。半年之後，我沒有生產出任何能贏得比賽的紙飛機、身邊沒有固定的投擲手，也沒有固定的練習場地。進展非常緩慢，終點更在遙不可及的他方。

## 場地、投擲手都有了

終於，我很幸運找到了可以練習投擲的場地，KRON-TV 的新聞主播、記者兼節目主持人亨利・田納鮑恩（Henry Tenenbaum）報導了一則飛船事業公司（Airship Ventures）的故事，這間公司以真正的小型飛船載客遊覽舊金山灣區，而飛船的起降基地就位在桑尼維爾市與山景城邊界的莫菲特聯邦機場。

我聯絡了亞歷斯・查維爾（Alex Travell），他幫

站在莫菲特聯邦機場的亞歷斯·查維爾。

巨大的二號飛機棚大門,高度就超過 30 公尺。室內空間之大,已能營造出專屬的氣候了。

我望著高聳的飛機棚大門讚歎,手中捧著一箱紙飛機。

了我大忙，並邀請我去看場地。那是一座小型飛船的飛機棚，能停泊比與登堡號還大的飛船。換句話說，那個場地完美極了。現在就缺一位投擲手。

我的同事費儂·葛林（Vernon Glenn）給了我裘·艾尤比的聯絡方式，接下來事情就有了進展。這給我上了重要的一課：要大方分享你瘋狂的夢想。讓大家知道你想打破世界紀錄是有風險的，萬一失敗了豈不難看？這時候就不要顧及面子問題了，說出來就是。

人們多數時候會喜歡幫助他人達成夢想。勇敢說出來，這樣別人才有機會幫你一把。

## 難以越過的門檻

裘·艾尤比。在這個運動明星滿天飛的年代，裘簡直令人耳目一新。根據費儂給我的球探報告，裘是加州金熊橄欖球隊的四分衛，還是紙飛機的愛好者。這麼完美的組合，會不會有什麼嚴重問題在後面等著？沒有！他體態良好、不酗酒，而且有穩定交往的對象。我認識他時，他正在鐵錨牌蒸氣啤酒廠擔任導覽員，而他現在已是該廠最佳業務代表，最近更升職為業務經理。26 歲的他，有著 36 歲的沉著穩重。重點是，我們一玩起紙飛機，都像孩子般興奮。

2010 年 7 月 14 日，我們在莫菲特聯邦機場進行第一回合的練習。我們很快就進入狀況。我已經重新構思出能耐受強力投擲的設計，基本上就是拿湯尼·弗萊契（Tony Fletch）設計的紙飛機來加以變化。湯尼是 1985-2003 年紙飛機飛行距離世界紀錄的保持者，而 2003-2012 年紀錄保持者史蒂芬·克瑞格（Stephen Krieger）的紙飛機，從外觀來看也跟湯尼的十分類似。不過史蒂芬沒有出書，所以我也無從確認這項猜測。但不論是湯尼或史蒂芬，運用的都是彈道飛行策略，也就是低阻力設計，飛

裘·艾尤比，拍攝於 2012 年 2 月 26 日，創下世界紀錄之日。

我的彈道標槍式設計。這架紙飛機靠著裘的猛力投擲飛了 59.4 公尺。

機雙翼足以維持穩定方向即可。

45° 的發射仰角，這是南瓜砲和加農砲砲彈的最佳發射角度。基本上，如果你投擲的是不會真正飛行的物體，45° 投出去準沒錯，物體會以拋物線軌跡拋擲到這個力道可以抵達的最遠距離。此時，如果物體呈流線型，會因為阻力較小而被拋得更遠。關於距離問題，這是最直接了當的解法。

裘第一天投擲出 42.7 公尺的距離。接著我在機身設計上加了一道凹痕，讓裘的食指更好拿捏。

基本的彈道飛行軌跡，也是發射加農炮或南瓜砲大賽的砲彈軌跡。45 度發射仰角能讓砲彈飛得最遠。

第二天，飛行距離超過 48.8 公尺。之後，我開始使用萬能鉗來壓出摺線，接著我們投出了 53.3 公尺。接下來，我開始使用厚重的鐵板來施壓、整平機翼，然後我們投出了 59.4 公尺（湯尼的世界紀錄是 58.8 公尺）。我們可說是一路匍匐前進，每次練習對裘的手臂都是一場鍛鍊。我想到還有一、兩個小地方可以精進。我們當時還是以美國常用的紙張尺寸，也就是基重 26 磅／平方英尺（lb）、8.5×11 英寸（相當於基重 98gsm、21.6×27.9 公分）的紙張，還沒試過基重 100gsm（約 27lb）的 A4（21×29.7 公分）紙。使用 A4 紙大約會增加 3.5% 的重量，這對想要增加飛行距離來說是顯著優勢。

雖然我們的紙飛機比容許重量輕了 3.5%，也還沒試過所有方法，我仍不覺得我們有辦法大幅超越史蒂芬的紀錄。在史蒂芬之後，比賽規則有了改變，投擲前的助跑距離不再是 9 公尺，而縮減為 3 公尺，也就是只能跑個一、兩步。所以，即使我們能打破史蒂芬 63 公尺的紀錄，可能也超越不了多少。懂得盤算的人算到這裡應該就知道要打住了。

努力到現在，最初那些燃起我鬥志的掌聲已經遠去。我最好的紙飛機不但沒能打破紀錄，每次練習還讓裘的手臂痠痛不已。我已經擁有最佳的練習設備，擁有了最好的手臂，卻仍然沒辦法達陣，或許現在就該默默地鞠躬下台了。但我就是無法放棄，我們已經走了這麼遠，只差最後不到 4 公尺啊。這樣的想法一直縈繞在我腦中，揮之不去。

## 靈光一閃：改變紙飛機構造

時間進展到 2011 年 1 月。當時我正不斷重複觀看肯‧布雷克伯恩（Ken Blackburn）和戶田拓夫投擲紙飛機的影片。他們的紙飛機緩慢盤旋了 28 秒之久，十分令人驚奇。你應該也要上網搜尋影片看一下。我突然領悟到，紙飛機飛了 28 秒，飛行距離一定超過 63 公尺，簡單的數學就可以計算出來。那麼，如果我讓滑翔機犧牲一點機翼面積來換取更堅固的紙飛機結構，並加長機身來拉直飛行路線，會不會有幫助？

裘的手臂可以把紙飛機射到 15 公尺高，因此我們只需讓紙飛機以 4:1 或 5:1 的下滑比來飛行。我加固了雙翼，把重心往前往下移，並把紙層盡量往後集中以堅固機身。是的，這些都可能會有幫助。

金氏世界紀錄規則允許的紙張基重為 100gsm，而美國常用的相應紙張基重大約為 26.4 磅／平方英尺。當然，我們找不到基重完全相同的紙張，但在遠距飛行的比賽中，我們會希望盡量用滿所允許的重量額度，畢竟對抗空氣分子並不是那麼容易的事。金氏世界紀錄還允許紙飛機使用膠帶，限制是 3×2.5 公分。

那麼，要去哪裡找 2.5 公分寬的透明膠帶？這就

A4 紙（左）與美國標準信紙（右）的尺寸。

跟基重 100gsm 的紙張是一樣的：沒有這種東西。容我先聲明，從 1989 年我出版第一本書以來，我就反對在紙飛機上使用膠帶。但是，如果不用膠帶，就表示要犧牲一些重量，那麼我決定還是要用膠帶。金氏世界紀錄允許膠帶裁切成許多小片，所以最後，我把這片膠帶分割成 14 小片。可想而知，這些 14 片膠帶都非常小巧。

## 新紙張讓情勢大翻轉

到了 12 月底，要過聖誕節了，亞歷斯要他妻子寄來一些 100gsm 的 A4 紙。再容我說明一下，亞歷斯這時已經跟我們一起合作好幾個月了。他把我們放入安全名單，護送我們回到飛機棚，並看著我們投擲紙飛機。他的幫助和熱忱正是我們不可或缺的。這段期間他的妻子一直待在英國，或許她也很樂意看到丈夫投注在紙飛機的事務上，免得他週末沒事去找其他有礙身心健康的樂子。總之，她寄來了 120 張 100gsm 的米黃色剛古條紋紙。自此，我們的世界就翻轉了。

於是，接下來 15 個月，我全部重新來過——我們就要灌籃得分，大獲全勝了。在這之前，我從來沒有用 A4 紙來設計紙飛機。這有什麼大不了嗎？還不都是紙張嗎？也是啦，都是平的，也都是以樹木纖維製造出來的。但對紙飛機來說，紙張的長寬比關係可大了。A4 紙比我過去使用的紙張都要長。

我原本所有的紙飛機都不需要測量長寬，不同款紙飛機可以彼此參照。但差之毫釐，謬以千里。以較長的紙張來摺，意味著我所有的紙飛機重心將會遠離機尾，我大部分的設計就會產生機尾偏重的狀況。這反而能帶來好處，因為我可以把機身部位的紙層延伸到機翼，為機翼前緣增加紙層，如此一來，既能強化機翼又能平衡重心。現在我知道要摺出什麼樣的紙飛機了，開始動手吧！

我從最基本的設計開始改造，也就是鳳凰號。這有點像是混種的滑翔機，標槍型的設計再加上高聳的機尾。我做的只是把對角摺線收進機翼的前緣。這不會增加摺線，在空氣動力學上還更加乾淨俐落。目前為止都還不錯。我仍使用原先摺機翼的技巧，這是從鳳凰號來的，也就是把機翼上的切邊下移到機身角落。我還挺喜歡這個移動，因為這能做出大小恰到好處的機翼和夠高的垂直尾翼。

結果就是，較長的紙張，讓我可以有更多紙層去翻摺，去摺出機翼前緣，也能加固機身。我以新紙張摺出的第一架紙飛機看起來很不錯，接著投擲出去，哇，這飛行軌跡簡直夢幻！一路穩穩地滑翔出去，沒有偏移。我沒在做夢吧？但這是真的！這就是世界紀錄紙飛機了。之後，我花了一年的時間來修補設計，但最後，還是回到這個只有八道摺線的基本款式。

## 紙張條紋的奇蹟

但在開始摺之前，我得先對付紙張條紋。剛古條紋紙在未乾之前，是「躺」在輸送帶上的，輸送帶上的紋路也才得以拓印在紙張表面。我剛拿到這款紙張時只想直接丟掉，我能想像這些條紋只會讓我的紙飛機的標槍式機身變得膨大，而誰知道這在滑翔機身上會帶來什麼後果？更別提還會增加額外的阻力。這款紙張怎麼看都不對。

直到我用剛古條紋紙摺出的第一架滑翔機飛入空中，我又對它重燃信心。

或許這些條紋對飛行是有幫助的。或許就像昆蟲翅膀上的翅脈，這些條紋能製造出細小的渦流，幫助氣流沿著機翼平順地流動。

突然間我愛上了這些條紋。親愛的查維爾太太，不論妳身在何方，紙飛機先生都要越過大西洋感謝妳。現在，我瘋狂的夢想瞬間有了線條。

A4 剛古條紋紙，讓紙飛機展開新的可能性。

這架紙飛機讓我首度知道，我和裘是可以打破世界紀錄的。

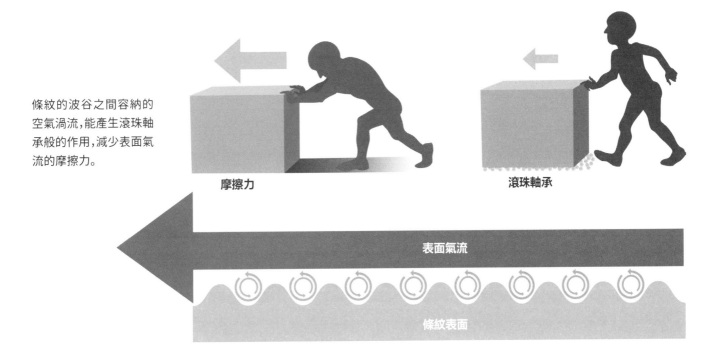

條紋的波谷之間容納的空氣渦流，能產生滾珠軸承般的作用，減少表面氣流的摩擦力。

**摩擦力**

**滾珠軸承**

**表面氣流**

**條紋表面**

# 大幅躍進

2011 年 1 月 28 日，裘以新紙張摺出的標槍式紙飛機進行投擲，但飛行表現並不精采。紙飛機雖然更重，但增加的阻力抵消了額外重量帶來的優點。於是我們就此打住標槍式紙飛機的主意。

接著我們嘗試滑翔機。裘第一次投擲投出 39.6 公尺，我拿來調整幾下，再交還給他。這次裘投擲出 44.2 公尺。我們注意到紙飛機的背部會搖晃，剛射出時甚至發出嗡嗡聲響。接下來裘投擲出 50.3 公尺，這次的聲響很像在車窗外飛舞的塑膠袋。

太神奇了！我們就要做出一番事業了！但接下來還有許多東西要調整，像是不要讓尾翼發出聲響，並嘗試幾種機翼的反角。我們可以盡情嘗試各種發射軌跡並做各種調整（在操縱面做一些小動作）。我們再度回到擂台上了，而且比的不是單純的投南瓜大賽。

就在隔天，當地電視製作人傑・哈米爾頓羅斯（Jay Hamilton-Roth）透過我們共同的朋友，安排了一場訪談。不幸的是，裘週日要練習，所以無法參加。當天下著雨，我和傑以及惠特妮（Whitney Alves）蹣跚穿過 140 公尺寬的飛機場抵達飛機棚

後發現，雨水從飛機棚老舊的木頭結構裂隙漏出，地上布滿了一灘灘水。我投擲了幾架帶來的舊款標槍式紙飛機以及滑翔機，就已經快讓這隻55歲的老手臂散了。但我放置紙飛機的塑膠箱中還有另一架紙飛機，這架紙飛機或許能讓傑感到驚豔。這架紙飛機膠帶有不同貼法，我把尾翼鎖在一起。

我首次投擲這架滑翔機的成績是36.6公尺，這已經超越了我過去投擲任何一架紙飛機的成績，而這架紙飛機甚至還沒調整好。我拾起紙飛機，小心翼翼稍微彎折出向上的升降舵。我卯進全力再投擲一次，44.2公尺！我的老天，竟然比我個人的最佳紀錄硬是多出7.6公尺，而且紙飛機還往左偏轉且爬升得太高。我整平了升降舵，加了一點向右的方向舵。我助跑兩步，奮力一投，47.9公尺！簡直不可思議！我幾乎要追平了裘前一天的投擲紀錄了。

如果我都可以投出這個距離，那麼裘會投出什麼結果？想到這裡我的心開始蹦蹦跳。這架紙飛機又飛了好幾次，最後損毀在一灘水中。我有史以來最棒的紙飛機墜毀了，我的手臂也累爆了，但我內心從未如此篤定，這次我們將創下世界紀錄。

這只是單純的數學問題。裘投擲出的距離，總是比我多出將近20公尺，因此這架紙飛機由他來投擲，必定打破世界紀錄！我用這架紙飛機投擲出的距離比我過去的最佳紀錄多出了9公尺，倘若裘也能超越這麼多，那也必定打破世界紀錄！總之，不管怎麼算，我們都會贏。想起來真是令人雀躍。

## 空氣擾動

飛船事業公司開始動工。我們還得再等三個月，才能回到莫菲特聯邦機場練習。但屆時亞歷斯就會回英國，我們也不可能進入那個飛機棚了。

就在我的紙張斷貨、練習場地蒸發，我的心也跟著燒了一個洞的同時，我在絕望之下直接寄信給美國航太總署（NASA），希望他們願意正式允許我使用他們的飛機棚。這舉動實在有點冒險，因為這個場地是飛船事業公司跟 NASA 租借的，而當初我們能使用飛機棚，一定是亞歷斯私下幫忙，這點我跟他彼此心照不宣。一旦我正式去函，一切就得公事公辦。最後我不是正式入局，就是正式出局。

2011 年 4 月，我 接 獲 NASA 阿 米 斯 研 究 中 心飛航管理辦公室的史蒂芬·帕特森（Stephen J. Patterson）來信：「基於許多法律和政治上的因素，我們無法讓你使用二號飛機棚來進行你的計畫。」

我就怕這種官僚制式回應的阻撓。我或許還猜想得到法律上拒絕我的因素，例如滑倒或摔跤時的責任歸屬問題，但要扯到「政治因素」，沒搞錯吧？

先前在華盛頓特區擔任新聞導播助理的亨利·田納鮑恩啟發了我：「約翰，這你就不懂了。首先，你不應該從他們的宣傳部門下手。」現在我了解了，可當時還不怎麼了解。亨利關掉電子郵件的視窗，轉向我，說道：「那些可憐的 NASA 人員，必須先通過參議院的小組委員會那關，然後請求經費。有些愛出名的參議員，就會以萬分刁難的標準來重審莫菲特機場的預算。」亨利努力跟我說明，但我還是不懂。

「約翰，有人就必須去坐在那裡，等著被審問：『我們看到你想申請 5,000 美元，作為監督和保障⋯⋯紙飛機活動⋯⋯的安全性。先生你可以幫忙確定一下嗎？我看不太清楚，是「紙飛機」三個字嗎？我認為我們國會並沒打算以納稅人的錢來支持紙飛機運動。』」亨利邊說邊做出投降的手勢。

哼，我懂亨利的意思了。政治上的因素！我得好好感謝這些參議院的小組委員會大爺了。你們可真是會玩。這背後會不會是有什麼政治陰謀，想讓我永遠破不了世界紀錄呢？

## 新的契機

事實上,我也因禍得福。失去練習場地當然是個挫敗,但總之我們也找到另一個場地,而且不受美國政府(或是它的承包商、同夥人)所管轄。而且他們打包票有許多不錯的飛機棚可供我選擇。

接著 5 月來臨,創客嘉年華要登場了。創客嘉年華就像是超級創意嘉年華遇上大型園遊會。這是輔導級的貝萊德[1]公司結合某些你所見過最瘋狂、最天才的自宅發明家。有個攤位最後一分鐘時取消了它們的預約,所以我才得以取而代之。

我該怎麼說?在創客嘉年華裡,有個傢伙用一對鼓槌在織衣服,而且還能運用編織的動作打擊真正的爵士鼓。一旁則有人很深奧地討論動作控制器的程式,有人一派輕鬆地談論打毛線的訣竅。那裡還有能做出真實尺寸長頸鹿供小孩騎乘的 3D 列印機、數控雕刻機、RC 戰艦大戰、電動工具大競速、機器人大戰等等。這個盛會好得簡直瘋狂,從此我就成了創客嘉年華每年的固定參展者。

包柏·威斯洛(Bob Withrow)就是在創客嘉年華的展場上看到我的表演。更正確來說,他是遠遠站

我在 2010 年加州灣區的創客嘉年華,既是報導者也是參展者。

---

1 譯注:全球最大的投資管理公司。

在一大群觀看我表演的群眾後面,看我表演。群眾散去之後,他上前來自我介紹。

他說:「嗨,你好,我是包柏·威斯洛。我在縮尺複合體公司(Scaled Composites)工作。」他每講一句話,就停頓一下,讓人不得不注意聽。縮尺複合體公司設計的是地球上最酷的飛機,於是我便提到該公司創辦人伯特·魯坦(Burt Rutan)所設計的那架旅行者號,這是第一架能夠不加油不著陸環球飛行的載人飛機。魯坦在縮尺複合體公司已經製造出好幾架表現亮眼的飛機。你可以想見,那些夢想要成為世界最頂級飛機設計者的孩子,心中想的都是魯坦。包柏遞出一張名片說:「我們很希望你能來我們公司,展示你的紙飛機。」

我努力維持鎮定問道:「縮尺複合體?要去『那個』縮尺複合體嗎?」而他只是笑笑。

他坦承:「其實是我們才剛跟太空船公司(The Spaceship Company)打了一場小型的紙飛機友誼賽,然後我們輸了。我們不喜歡輸。」

縮尺複合體公司設計、建造並測試要載客到太空觀光的太空船原型機,太空船公司則是把這些太空船建造出來,至於維珍銀河公司(Virgin Galactic)則負責營運太空港(太空飛機的飛機場)。眼前這位仁兄正邀請我去莫哈維沙漠,這可說是地球上最優異飛行機具的重鎮。我答道:「好的。那麼我只要求你帶我參觀你們公司就好。」他微笑,並點了點頭。

## 沙漠中的日子

於是我們來到洛杉磯東北方 145 公里的莫哈維鎮,在那裡的太空船飛機棚投擲紙飛機。在此之前,我跟包柏往來通了幾封電子郵件,我提到我正在尋找練習紙飛機的場所,期望可以打破世界紀錄。結果得知,太空船公司剛結束太空船建造最後

階段的組裝、整合和測試工作，暫時不進駐飛機棚，因此飛機棚這幾個月剛好空出來。於是我們約好，到時候順道參觀一下飛機棚。

NASA 這麼大的組織，有膽子送太空人上月球，卻覺得讓個玩紙飛機的傢伙在飛機棚中投擲紙飛機太危險，真是有趣到家。可是這家要載客到太空觀光的私人企業，卻邀請我到他們飛機棚去投擲紙飛機？相較之下，實在有夠怪異的吧？

2011 年 6 月底，我首度踏上這塊夢想之地。該怎麼形容莫哈維這個城鎮呢？嗯，包柏說得好：「一般夫妻能夠忍受的分離程度是車程 72 小時，要是搬到超過這個距離的地方，眼淚就要簌簌滾下來了。」顯然，嫁給身處科技和地理位置最前線的航太工程師，還是有其缺點。

這個城鎮缺乏生活所需的便利設施，而這一切只能由公司提供的突破性構想來彌補。也就是說，如果你不是在這裡工作，我還真不知道你為什麼要住在這裡。我的簡報很順利，縮尺複合體公司對我各種款式的紙飛機深感著迷，而我告訴他們，飛行距離最遠的殺手級紙飛機，是《滑翔紙飛機》中的「螫針式紙飛機」（Stinger）。

包柏帶我參觀了公司，我也因此看到了他們不可思議的太空飛機模型「太空船 2 號」（Space-ShipTwo），以及用來發射這艘太空船的貨運機「白騎士 2 號」（WhiteKnightTwo）。一切都令人目瞪口呆。

最後，就要輪到我去試飛我的紙飛機，開啟我飛航歷史嶄新的一頁。我們循著剛造好的直角走道來到飛機棚。混凝土地板因為才做好鋪面而灰濛濛的。除此之外，這座嶄新的飛機棚實在沒什麼好挑剔的。照明燈具掛在將近 12 公尺高的地方，而且還有帶狀的移動控制系統。你在寬廣的地板上移動到哪裡，燈光便隨著繼電器啟動的聲音而照明到哪裡。我直直射出紙飛機，越過整個飛機棚，發現對

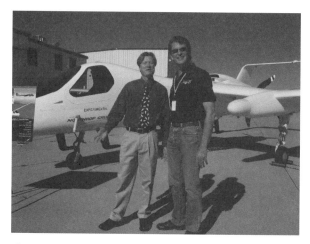

我和包柏·威斯洛，身後是縮尺複合體公司的「火鳥號」，這是一架可載人也可無人飛行的偵察機。

縮尺複合體公司的「迴力鏢號」，由伯特·魯坦所設計。注意看飛機陰影，機尾是不對稱的特殊設計。

我和妻子蘇珊娜在縮尺複合體公司大廳的合影。

於要破紀錄的飛行練習來說，距離還是稍嫌不夠。必要時我們得用對角練習。

我打開裝載紙飛機的容器上蓋，發現裡面的紙張正開始捲曲，像是綠葉轉為枯黃的縮時攝影。要記

得：在沙漠中摺紙之前，紙張要先經過環境適應的處理。而我當時沒有充足的時間打點好所有事情。

我只投擲出 38.1 公尺的距離，但當時的重點是要確認場地和空間。在好幾處重要區域的天花板只有 12 公尺高，而如果紙飛機飛得好，最高點可以衝到 12.2 甚至 12.8 公尺高。這看起來需要一點技巧，但確實可能會發生。再說，整個地點實在是太酷了，所以我們一定要試試看。

# 第一日：67.5 公尺

裘一直要到七月中，才抽得出時間去看場地。我們先暖了身，投擲了幾次。惠特妮也加入我們，記錄了幾次投擲成果、幫忙拉捲尺，並處理幾架紙飛機等。有她在身邊，我總是覺得很好。她能讓事情進行得更順利。

我們為這趟旅程準備了一批紙飛機。為了模擬沙漠的環境，我在我家客廳摺紙飛機時，壁爐的火燒得很旺，通往日光室（做日光浴的房間）的門也開著，好讓暖空氣進入室內。這仍不是沙漠，卻是我所能模擬出最接近沙漠環境的布置了。我們又花了半小時，才讓紙飛機準備好開始飛行。

裘馬上就投擲出不錯的成績：48.8、51.8、57.9 公尺，但他射出的角度在我看來仍有點高，因而紙飛機在最高點還是會稍微失速。我拿起一架紙飛機，試投了幾次。接著，我就在裘的面前放出了這匹野馬：61.0 公尺！這果然對他產生了一點作用。他拾起這架紙飛機，平平投擲出，紙飛機的仰角是 0 度。紙飛機漂亮地升高，稍微傾斜右轉，在軌跡的最高點速度稍微變慢，接著向左轉回，然後直直地滑翔。紙飛機在 30 公尺時仍在爬升，在 36.6 公尺時仍繼續滑翔，在 45 公尺跟 60 公尺的表現都一樣好，最後，在離地 30 公分處撞到對牆。

現在捲尺已經拉到 67.5 公尺！我們的想法首次真正獲得了驗證。我們以 4.3 公尺的差距一舉打破了舊紀錄！包柏就站在那裡嘖嘖稱奇，我則和裘、惠特妮又笑又跳。我們一直以來所企盼的重大時刻終於來臨。裘以新紙飛機首度投擲出來的成果，已經達到世界級的表現。

開車回家的途中十分愉快，整整四個半小時都在談論著飛機棚內破紀錄的那一刻，並幻想著世界紀錄之日的情景。我們想必是高興得沖昏頭了，無法知道前面還有什麼等著。沒有人可以預測。

# 拜託給我紙！

狀況一：我原來那批 A4 紙已經用完了。我從紙廠訂了更多紙張，結果對方寄來的是幾乎沒有條紋的紙。在經過多次郵件往返之後，我索性拍了一張條紋紙的細部放大照，還附有剛古紙的浮水印。

我在太空船公司飛機棚中的第一投。

捲尺是不會騙人的。

噢，不好了。我想要的竟然是舊版的紙張，而且因為太舊了，根本不可能找到完全一樣的紙張。他們問了倉庫，甚至翻找了辦公室的每個角落，還是一無所獲。最後，他們找到一支藍色紙張的存貨，特性最為接近，但不是完全相同。這可行嗎？不可行也得行，這是我們唯一的希望了。

狀況二：紙張適應。我寄了一些新紙張到莫哈維，準備下一次試飛時使用。當然了，我得提前一天過去摺紙。我抵達那裡時，發現紙張是扇狀攤開，而不是如事先要求的一張張分散開來。而扇狀攤開的問題是，紙張沒有得到適當支撐的地方就會有點變形。用這種方法來晾乾的紙張做一般用途當然沒什麼問題，但要摺成紙飛機問題就大了。

狀況三：我們複製不出那架破紀錄的紙飛機。我們使用新的紙張之後，摺出的紙飛機又開始嗡嗡作響。沒像先前那麼糟，但總是有聲音。這似乎只是結構上某個簡單的問題，因此我稍微改變了貼膠帶的策略，以兩片膠帶來貼住尾翼。這麼一來是有幫助，卻耗掉了我們整個週末。

# 陷入泥淖

接下來，我試著在兩側的機翼加上平行紙飛機中線的摺線，從機身最前方一直到最後面。當裘最大力投擲時，紙飛機仍然會搖晃發出嗡嗡聲，那麼現在就很有可能是不對稱的阻力所導致。如果跟紙飛機結構有關的摺線沒有完全對齊，紙飛機就會偏離航道。這當然可以修正，但如此一來你就得再增加結構的不對稱性來增加某一側的阻力。而一旦你開始挖東牆補西牆，這種追著自己尾巴跑的情況必定會令人深感挫折。7月就這樣過去，毫無顯著進展。沉重的8月朝著我們而來。而8月之後，太空船就要進駐飛機棚，當然我們就要跟著被踢出飛機棚了。

請看機身上的摺線。我嘗試了幾種會影響機身結構的摺線，這是其中一種。

# 紙層

到了8月初，我想到一個可以調整機翼下層的新奇方式。我只要在機翼的紙層增加一點空隙，就能稍微減緩機翼的速度。因此倘若紙飛機往左飛，我就減緩右側機翼的速度，紙飛機便能直線飛行。這個方法能導正紙飛機整個滑翔過程。我們有幾次投擲讓紙飛機飛到61公尺，但沒有一架能超過這個紀錄。我還有一些方法想試。

# 非法回轉

我們手上已經有新的紙飛機，而距離8月底要在莫哈維舉行的正式飛行，還有兩個星期可以練習。我的基本班底都在：惠特妮、包柏以及裘。隨著正式飛行的日子逐漸逼近，我們的壓力也越來越大。

有時候，當事情必須在某個期限之前完成，你就

會在那個期限達到最完美的成果。但紙飛機這件事卻不是這樣。我們從早飛到下午，紙飛機一架架在飛機棚中下墜、大回轉，然後在 15 公尺處落地。有些甚至就落在我們腳前。

包柏滿懷同情地來回踱步。在這一刻，我腦中已經想不出任何理論來解決問題了。於是我問包柏意見。他喃喃道：「在那對小小的機翼上發生的物理，已經足以寫出一本博士論文。」他停頓了一下，又繼續說：「空氣在不同飛行速度時或許會在不同地方離開機翼。」

好，這是個很重要的想法，但我的問題還是在：我該怎麼辦？我該如何讓紙飛機轉向正確方向？答案很可能好幾個月都找出不來。

翻開右翼下方的紙層，如此能增加紙飛機右側的阻力。

右翼調整過後的樣子。

包柏的回答中，至少有個意涵是我可以做到的。那就是我可以加倍努力，把紙飛機摺得更精準。兩側機翼的每個部位都必須對齊得完美無缺。這可是困難的任務，但我也沒那麼容易打敗，老子拚了。

只剩下一個週末可以練習。為了摺得精準，現在摺每架紙飛機都要經過瘋狂的程序，因此摺一架至少要花 30 分鐘。而每種款式至少要摺上一打，畢竟每架紙飛機可能只禁得起 15 次投擲，有些還更少。有時你好不容易把一架紙飛機調整好了，它卻彎錯了方向、摔壞了骨架、撞爛了機首，或是損毀了機翼。然後一切又要重新開始，再換一架。簡單來說，你只能發狂般不斷嘗試。

經由不間斷的練習，我們使勁前進：有三架紙飛機超過了 61 公尺，其中一架飛到 62.5 公尺。在腎上腺素的激增以及一點運氣的護佑下，裘是可以一舉打破這個極限的。我們可是曾經投擲出 67.5 公尺距離的啊！大幅突破是可能的，相信我們一定能成功。

## 狀況連連

2011 年 8 月 29 日，這天來得太快。當天一早，場地布置就出現了技術上的缺失。三部高畫質攝影機就定位，測量員就定位（畢竟捲尺拉到 61 公尺以上時有可能會伸縮，因此不能視為「經過調校的測量裝置」），以及一部 Phantom 攝影機（超級慢動作攝影機）。這些東西都需要大量燈光，導致這座全新的太空船飛機棚不斷跳電。為了拍出好的影片，我們在技術端忙得手忙腳亂。在紙飛機這端，我們已經把紙飛機放在飛機棚中一整夜。這些紙飛機看起來環境適應狀況很好。我從機首吊起紙飛機，讓機翼保持平直，這招看起來有用。賓客陸續抵達，裁判也抵達了。時間一步步逼近。

# 遇見 2.7 馬赫的沉著

　　麥克‧米爾維（Mike Melvill）是當天其中一位裁判。他是第一位駕駛私人資助的飛機進入太空的人，也因而獲頒太空飛行員之翼（astronaut wings）。第一架贏得 1,000 萬美元安薩里 X 大獎[1]的私人企業太空船，也是由他駕駛。我遇到他時，唯一想到要問的，就是關於他太空飛行的影片。你 Google 一下就能找得到這支影片。太空船起飛並真正開始衝刺後，竟像滾水桶般瘋狂滾動。影片中有幾個鏡頭是從機艙內部往外拍，你可以看到，當太空船滾動時，光影便跟著猛烈晃轉。機艙中的攝影機是固定的，所以光影的搖晃必定來自駕駛員座艙附近光線的瘋狂旋轉。

　　麥可是短小精悍的傢伙，個性沉穩，就像大多試飛員那樣，彷彿天上地下沒有什麼東西能真正讓他驚慌失措。

　　我對他說：「我一定要問你，那次飛行究竟發生了什麼事情？是出現了不對稱的衝力嗎？還是你壓到了控制面板？是什麼原因造成這個問題？」

　　麥克輕嘆了一口氣，深思後回答：「我想這不是衝力問題。那架飛機的馬達在測試時都運轉得很完美，當天狀況看起來也很好，我也很確定我沒有碰撞到控制面板。你可以從影片中看到，相信我，攝影機都盯著。」他笑起來彷彿剛從直腸科醫師那裡出來並宣告一切正常。「我們的首席空氣動力學家認為，尾翼可能有點小。他要我注意飛機速度達到 2.5 馬赫[2]時會出現的微小不穩定。我可以確定的是，飛機是在 2.7 馬赫時出現非預期的快滾，並連續翻滾了 29 圈之後，我才把飛機穩住。」

1　譯注：Ansari X-Prize，這項競賽是看哪個非政府組織能發射第一架載人機具進入太空。

2　譯注：1 馬赫為一倍音速，也就是每秒鐘行進 340 公尺。

我們科林斯一家人在莫哈維短聚。左到右為：蘇珊、泰德、亞卓安娜、奧利維亞、我、泰德‧科林斯三世，以及蘇珊娜。

我的外甥泰德和外甥女奧利維亞，身後是麥克‧米爾維停在飛機棚的私人飛機：索普 T-18。

我和麥克‧米爾維，身後是他建造並飛行世界各地的私人飛機朗恩-EZ。

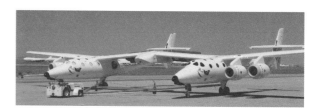

全世界只有這裡有建造這種太空船。

我告訴他：「就一個以將近 3 馬赫速度下快速旋轉的人來說，你看起來還挺冷靜的。」

麥克給我一個試飛員特有的迷你笑容。「如果你仔細看影片，你會看到我的手一開始是想去關掉引擎的。但接著我想到，如果我把引擎關了，飛機不但不會停止旋轉，連獎金也飛了。所以我就只好讓飛機繼續轉了。」

關於米爾維先生，你該知道的大致就是如此。他有鋼鐵般的膽識，能以 2.7 馬赫以上的速度飛行，並在將近 3 倍音速前進的滾動太空船中作出正確決定。他在解釋這整個過程時，聽起來就這麼簡單。

# 夢想在沙漠中枯萎

2011 年 8 月 29 日，是難以洗刷的污名日。先前我夢想著這天會有多麼光彩美好，我想像自己奇蹟似地一投，以 30 或 60 公分之差，打破了世界紀錄。在那一刻，我成了世界最厲害的紙飛機投擲手。接著，裘再以驚人之姿一舉大破世界紀錄。這夢想中的一刻已在我腦海中播放了好幾週：我達成了紙飛機最遠距離的紀錄，屬於我個人光榮的一刻。

結果我正式的第一投非常糟糕。我把紙飛機扔向空中，結果紙飛機直撲地板滑行了 15 公尺。第二、三和四投距離大約為 45 公尺，紙飛機不是偏離航線，就是失速墜毀。第五和六投漂亮地直直飛出，降落在大約 50 公尺處。第七投也還不錯，飛行了將近 55 公尺。第八投和第九投成績沒有先前的好。我重新整理過後，以自己最大的力氣投出第十投。這投我可是全力以赴，毫無保留地用盡力氣。但紙飛機往右暴飛，並穿越平滑的飛機棚地板滑翔了 21 公尺。這一投結束後，先是震驚的寂靜，接著響起禮貌性的掌聲。我夢想中的第一個階段，正一頭墜毀在莫哈維沙漠中極度乾燥的地板。但沒關係，我還有裘。

懸掛在莫哈維飛機棚中的紙飛機。

裘的前幾投很輕易就追上我的最佳紀錄。第三投遠遠射出然後往左偏，以優雅的滑翔之姿，在極高的高度撞上飛機棚牆面。如果我可以把它的路徑拉直，我們就勝利了。第四投狀況有好一些，但仍然遠遠地往左偏。第五投很漂亮，紙飛機滑翔了 61.1 公尺以上。我注意到它飛行到最高點時稍微失速，因此我提醒裘，發射時的角度再低一點。於是，裘又多加了一點力，並以稍低的仰角投擲出第六投。

第六投表現不錯，動力頗佳，平直飛出。接著紙飛機開始攀升，再攀升，我望著它漂亮的背影向上爬升……然後，它就這樣停泊在天花板的工字鐵上。這真是令人心碎的一刻。我們讓紙飛機調整到最佳狀態，也調整出最適合的投擲力道和角度，結果，一切又要重新開始。

第七投紙飛機撞上了懸掛在半空中的延長線。這條線每次練習都吊在那裡，但從來沒有造成阻礙。紙飛機似乎沒有什麼損害，而且我喜歡它的飛行表現，因此我們把它保留到下一投。

第八投，紙飛機往右暴飛。我猜想應該是第七投造成的損害。

第九投，飛到 58 公尺遠。整體看起來滿不錯的，我們可以在下一投使上更多力。

第十投。從第九投飛行軌跡來看，一切都很上軌道，應該可以賭一把，卯勁全力水平射出。我和裘

討論了一番，決定把籌碼全下。我們還把機首稍微往下調整，以免撞上天花板，然後就使勁射出。

結果這是一架機翼不穩、機身彎曲的紙飛機，裘奮力一投，紙飛機往左轉了個大彎。這下全完了，它滑翔了整整 30 公尺。裘的第十投至少還勝過我的第十投，但我想像的完全不是這回事。我們在莫哈維的追尋，就在大汗淋漓、熾熱又毫無斬獲的成果中告終。我拍拍裘的背，握了他的手。我走近麥克風，感謝所有人的蒞臨，內心卻碎成一片片。我覺得我下一刻就要昏倒了。

這是我此生最難堪的時刻。那天，大約有 150 人跟著我一起經歷著每次投擲的上上下下，這對我的朋友和家人來說，彷彿是腸子打結。我可以從禮貌性的掌聲感受到眾人的失望，但這不是因為他們沒有看到紙飛機破紀錄，而是為我感到難過。他們難過我沒有達成我的夢想。憐憫之情顯而易見。

顯然我們當天沒有打破紀錄。當天的精采畫面都放在 YouTube 上，搜尋「Paper Airplane Guy」就可以看到。我的最高紀錄是 54.3 公尺，裘則投擲出 61.1 公尺。這個紀錄讓他端坐在湯尼・弗萊契和史蒂芬・克瑞格之間。這個投擲是世界級的，但仍無法列入世界紀錄。

我們當天的投擲，有好幾投至今仍在我們科林斯家族中引發爭論。我堅決認為那架永遠停泊在工字鐵上的紙飛機，原本一定可以打破世界紀錄的。我也堅信，那架擊中延長線的紙飛機，原本也一定可以破紀錄。但事實如何我們永遠無法得知了。我們只知道，空間太狹小了。我知道我們永遠需要好日子降臨。我們全力以赴，卻沒能達標。然而，即便我們達標，飛行表現也無法媲美我們後來在加州沙加緬度附近的麥克林噴射機中心和通用航空機場中的表現。

回顧這整件事，很容易就能看出為何把籌碼全壓下去的策略會失敗。關於紙飛機，我忘記一項非常

基本的事實。你投擲的力道越大，向上的升降舵就必須越高，好讓升力中心往回移動到機翼附近。如果沒有增加向上的升降舵，那麼就得改變射出時的仰角，把投擲的角度拉高一點。我自己沒有做，也沒有告訴裘這麼做。我把心思都放在這件事的報導、攝影人員以及機械上的細節。我不夠專注在當天最重要的事情：把紙飛機好好投出去。我又太擔心紙飛機撞到天花板，但其實，我應該讓理性來駕馭，而不是讓自己無謂地擔心。

一旦到時機成熟，你會希望能夠很輕易就打破紀錄。基本上，你會希望那天表現得很平常，然後事情就那樣發生。當期限逼近，我們就會有最佳表現。我們認為自己可以達成目標，最後卻失敗了。而我最害怕的是面對贊助者。我如何告訴他們，我

第六投，紙飛機掛在屋頂的工字鐵。

裘以冷靜沉著的態度和絕佳的姿勢投擲，我則是拚了老命的模樣和猙獰的表情。

花掉了他們的錢，卻沒有成功？好幾千美元就這樣飛了，換來的是一些不會有人去看的新奇影片，除此之外一事無成。我該如何面對他們？

## 放棄才是真正的失敗

回家的路途十分漫長，有整整四個半小時可以盡情自責。我覺得自己讓團隊、家庭和朋友失望了。這是個沉重的負擔，腦中已經迸不出新鮮的點子，沒有任何餘裕再去投擲紙飛機，而且，我感到疲憊萬分。真的累了。

週一還是像往常一樣到來。大多數的日子裡，我都可以躲在工作後面，但現在，我必須在中午之前一一跟贊助者報告，而我手上一無所有。

在這個時刻，我才學習到整場冒險最珍貴的課題：失敗並不是世界末日。而且還遠談不上世界末日。我的贊助者有弗萊斯電子[1]、XOJET[2]、空港家電[3]，以及克拉克·羅素（Clark Russell）[4]，他們想知道的事只有一件，而且都是同一件：「你還會繼續努力下去，對吧？」企業經營者看待事情的方式跟一般人不一樣，努力之後失敗了並不可恥，唯有放棄才是真正的失敗。

每個人都很誠懇地問：「我們都支持你。你的下一場是什麼時候？」我深受感動。

8月，我的情緒像是搭上了雲霄飛車。我弟弟因為心臟病突然去世，而我還沒有時間好好整理情緒。我的心情在紙飛機投擲練習和進展中不斷上上下下，接著又沒能打破記錄——我被這些事情搞得

---

1 譯注：Fry's Electronics，美國加州的連鎖電器城。

2 譯注：美國的私人公務機公司。

3 譯注：Airport Home Appliance，舊金山灣區的電器商行。

4 譯注：加州知名的髮型設計師。

---

筋疲力竭。我知道我的妻子蘇珊娜已經準備好要好好休息一下了。她早已為我擔起太多事情。

隔天，弗萊斯電子的蘭狄·弗萊（Randy Fry）問我下一場會在何時舉行？我告訴他，我正在找新的飛機棚。他說：「我有一個。」我說：「多大？」於是他寄給我一份 PDF，上面有整個飛機棚的平面圖。當天下午我審視了這張平面圖之後，腎上腺素又開始激增。這座飛機棚比太空船公司的還高，長度也足夠讓紙飛機安然飛完全程，不必對角線飛行。它位在沙加緬度，距離只有到哈莫維的一半，因此可以當天往返，不必跨越週末。這看起來十分可行！於是，我就這樣立即回到了戰場，完全沒有休息、沒有放鬆，也沒有徵詢我妻子的意見。

## 飛行的日子再度展開

至於蘭狄，他因為獲得舉辦紀錄賽的機會而高興萬分。蘭狄·弗萊的飛機棚，就位在已退役的麥克林空軍基地。

就如我先前提到，麥克林是私人的噴射機中心以及通用機場，不會有商業飛機來來去去，因此十分安靜。從 2011 年 9 月一直到 12 月，我和裘幾乎每個週末都在那裡試飛。我們兩人分析了莫哈維紀錄賽中的慢動作影片。他在投擲上做了一些調整，而我則著手解決紙飛機最大的問題：機翼擺動。

在莫哈維的影片中，明顯呈現了一件事情：裘投擲的力道越大，機翼擺動的幅度就越大，尤其是機翼後緣。因此紙飛機在一開始就幾乎把所有額外的速度耗在機翼的擺動。這說明了紙飛機為何很難突破 61 公尺的速度限制。這個問題如果沒有解決，我們永遠不可能重現 67.5 公尺的紀錄。

那次投擲的成績一直縈繞在我們心頭。我們仍不確定那次是怎麼辦到的。是完美的速度嗎？是因為稍微加寬的雙翼引發微微的翻滾嗎？還是雙翼的

不完美之處剛好完美地搭配在一起？不論那神奇的原因為何，總之我們就是找不到。

每一回合的練習，總是以莫哈維的設計為參照，納入了一個想法的許多變化。9、10 和 11 月，我們的投擲成績都突破不了 61 公尺，有時候甚至只有 50 公尺上下。這些都是必須納入研究的沉重負擔，我們需要時間來回實驗。

每個週末，我們都在滿懷期待中開始。因為只要一個瘋狂的新點子，就有可能一舉跨過距離的屏障。每次投擲練習都會揭露一串問題，我們因而得以前進。而每個週末，也都在分析失敗以及計畫下次如何修正紙飛機中結束。

裘究竟還會持續多久？其實我不需要去想這個問題，因為他總是會出現，準備好要去嘗試下一個想法。他總是專注地聽我解釋理論，然後默默地想辦法去增進投擲技巧：大拇指的位置要調整到這裡、手肘要稍微往下沉，還有讓紙飛機的加速度更加平穩。他是真心喜歡紙飛機。每當練習結束，他總是會拿起那些廢掉的紙飛機射著玩。

# 放棄的念頭

此時，蘇珊娜求我停手了。練習時那些令人氣餒的數據，讓她開始害怕我會拉著所有朋友到麥克林機場，親眼看著我再度失敗。把朋友都拖下水是件痛苦的事情，於是我跟她保證，這次若沒有真的準備好，我不會再度正式嘗試。

我們也確實還沒準備好。坦白說，我也擔心就算我只是稍事休息，便會失去某些贊助者對我的熱誠。這種擔心也很可能是沒有根據的。最後，蘇珊娜只簡單告訴我：「我擔心你又要把所有人都拖下水。別再做這種事。」我問：「哪種事？讓自己嗆到嗎？」她點點頭，頓了一下，又說：「要所有人眼睜睜看著你失敗太痛苦了。除非你真的確

定自己能成功，不然別再做這種事了。」

到了 12 月，我終於想到，問題可能出在紙張。我自創的紙張條紋理論對我來說很管用，但對裘來說也是嗎？氣流在這個尺寸的機翼上究竟有何表現，尚未完全清楚。是不是就是這個原因，讓我那次投擲多了 9 公尺，卻讓裘短少了 9 公尺？紙張上的條紋，會不會是導致翅膀高速擺動的原因？

# 紙飛機的反角

我再度寫信給剛古紙的廠商，請他們寄來最硬挺最平滑的紙。現在得拆毀一切，重新來過。

我得說，剛古紙廠似乎跟我一樣亟欲搞定這件事。他們不斷快遞送來樣品讓我過目，還吸收了運費。更重要的是，這些紙張的品質真的都是精選極品。他們大約寄來了八種不同的紙樣，我從中選了兩款我喜歡的，然後連同幾種條紋紙各摺了一些紙飛機來試飛。沒有什麼新奇的設計，用的都是莫哈維那次的款式。

我注意到，平滑的紙張在機翼最後三分之一的區段，有時會出現不錯的弧度。在某些款式中，大約在機翼的尾端也會出現反角的自然變化。這些變化

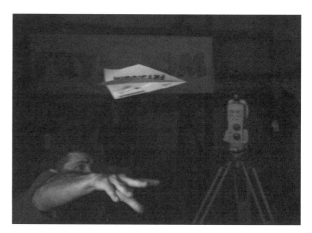

這是莫哈維紀錄賽中，從 Phantom 攝影機擷取出來的靜態畫面。你可以看到，紙飛機在射出時雙翼變形的狀況。左翼後緣的角落幾乎要垂直於裘的施力方向。條紋紙張能讓我投擲得更遠，但紙張表面的波紋卻會耗盡裘額外的力道。

幾乎僅僅來自摺紙的動作，但你當然可以放大這些效果。十分有趣。

這讓我想到應該更加重視反角對飛行的影響。我重新看了一遍我對反角的研究，而反角有個真正有趣的地方是，如果你能夠建造一架紙飛機，使它能在飛行過程中改變反角，你可就得意了。

高速發射階段適合較低的反角，因為反角越小，阻力就越小。在速度較慢的滑翔階段，反角越大，則越能讓紙飛機保持平衡並維持直線飛行。這裡討論的反角大小，差距雖然只有 5 度，但在沒有機械裝置以及致動器的狀態下，要如何讓紙飛機變換反角？我的意思是，你能使用的還是只有紙張，這是規則。

突然間，我想起包柏・威斯洛說過的話。空氣在不同飛行速度時或許會在不同地方離開機翼。我看著其中一架紙飛機機翼上的自然弧度。我只需要讓機首附近維持平坦的反角，然後讓它一路向上傾斜直到翼尖小翼，再於機尾恢復平坦。發射時空氣會留滯在機首，等到滑翔時速度慢了下來，空氣的留滯位置就會往後移動。基本上，如此反角就會在飛行時改變。我越想越興奮，告訴自己：「冷靜下來，事情不會這麼簡單的。」

這是我們 12 月最後一回合的練習，當時溫度大約攝氏 10 度，裘投擲著我們在莫哈維的一款可靠設計。他的投擲成績又回到了 60 公尺左右的區段，直直衝向 61 公尺。這感覺很不錯。

當時我們在練習的尾聲，裘處於充分暖身的狀態。我遞給他一款平滑紙張的設計，他拿在手中立即感覺有所不同：「感覺比較硬挺，我喜歡。」

第一投，紙飛機飛到 61.9 公尺。這可是前所未有的事。第二投，62.5 公尺。我小心翼翼地看著紙飛機。在平滑紙張的紙飛機上，我可以看到膠帶的邊緣，這在條紋的紙飛機上就沒那麼清楚。這表示我可以把膠帶邊緣剪齊，以減少更多飛行阻力。

我自己投擲了幾次，最佳成績是 42.7 公尺。我投擲的遠距離成績跟著條紋的消失而消失了，但裘就不是這回事。他現在怎麼投都有 61 公尺以上。

最後，我們的紙飛機在高射之後，不是沒入了飛機棚的大門，就是掛在屋頂的工字鐵。而我們可以肯定地說：這件事可不得了！

## 撞上對牆！

我又花了幾天的時間確認了所有紙樣，發現了其中一種紙在各個方面都擁有最佳的堅挺度。我同時也精進了我調整反角的技巧，讓反角在機首保持平坦，然後一路向上傾斜直到翼尖小翼，再於機尾恢復平坦。我用這種紙摺了幾架紙飛機，也以第二好的紙摺了幾架紙飛機，作為備用。

當時的溫度約 12℃，空氣相當乾燥。第一架紙飛機飛得很不錯，馬上就逼近了 61 公尺。在第四或五投時，它降落在飛機棚大門的極高處，停在一塊突出物上然後落下。這次如果能飛直線，會是不可思議的一次飛行。

我們從塑膠桶中拿出另一架紙飛機，試飛幾次之後，便準備進入十次投擲的練習。我們決定，今年每次練習，都要像在進行真正的紀錄賽。我們必須把十次正式投擲製成表格，供練習使用。第二架紙飛機，第一投，70.9 公尺。紙飛機在大約 30 公分的高度撞上對牆的壁面。請你到 YouTube 上尋找「The Paper Aiplane Guy」，你可以在影片中聽到裘的歡呼聲。

我們當天的十次投擲中，有三次打破了紀錄。看來新的一年有了非常棒的開始。

我們在 2012 年 2 月 26 日這個「世界紀錄之日」來臨之前，還有五次的練習。每次練習我們都超越世界紀錄至少 6 公尺。世界紀錄之日前一週，我們在練習中投出了石破天驚的最佳成績：73.2 公尺。

2012 年幾個成功的投擲練習。

這是我們第二度嘗試要打破世界紀錄,當那天到來,我們需要的,只是表現出平常練習的成果。

## 撥雲見日

指導裘的投擲,變得像在訓練砲手的精準度。裘可以把紙飛機精確投擲到我指示的地方。例如我會說:「往滅火器左邊一點點,高度到白色欄杆那裡。」裘接到指令,然後完美地、持續地、充滿

熱情地執行任務。這次,我們已經沒有絲毫懷疑。蘇珊娜要我「別讓自己嗆到」的勸戒,以及沙漠中悲劇事件的教訓,在我心中仍十分鮮明。但這次,我們已經準備好了。

我對機翼形狀的新想法又衍生出一個調整紙飛機的新想法。要是紙飛機在發射時就偏離航線,我會調整機首,而要是紙飛機在滑翔期間轉彎,那麼我會調整機尾。一般來說,在中速飛行期間,我會讓紙飛機自由飛翔。有時候我會彎折翼尖小翼,讓紙飛機保持良好平衡。現在,我會把調整紙飛機視為動態過程,針對問題以及發生時的飛行速度作不同調整。

現在情況又回到我以 A4 紙張摺的第一架紙飛機:僅僅擁有八道完美摺線的設計。的確,貼膠帶的程序、反角的策略,以及其他種種細節都十分複雜。現在,我在摺紙飛機之前,都會先「驗紙」。我會把紙張對著日光燈查看,尋找紙張是否有內在的瑕疵。有時候,紙張的結構性損壞是無法用肉眼辨識出來的。我同時也會稍微烤乾紙張,確認紙張會朝哪個方向自然捲曲,好應用在機翼的弧度上。

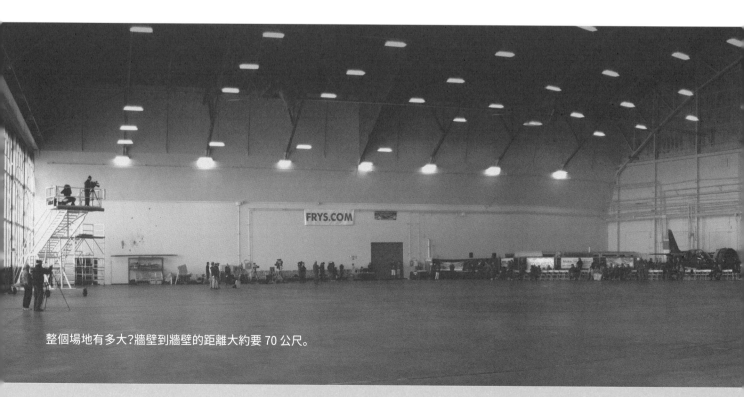

整個場地有多大?牆壁到牆壁的距離大約要 70 公尺。

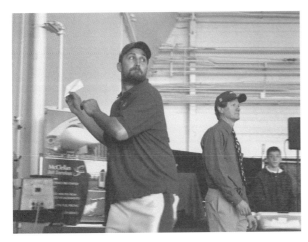

裝上緊發條了⋯⋯

⋯⋯發射！請看裝腳趾的位置，每次動作都正確無誤。

我把樓下的儲藏室改裝成實驗室，我們戲稱為「紙飛機先生的全球總部」。我開暖氣讓房間溫度全天候維持在 25.6℃，紙張一直處於同樣的溫度和濕度中。只有我可以出入這個房間。你說我有強迫症？我現在只想達成一件事：打破世界紀錄。而我所做的一切，都是為了這個目標而努力。我們就快要達成，現在只需要一個好日子──事實上，跟平常練習一樣的日子就好。而我得一直保持專心。

## 2012 年 2 月 26 日世界紀錄之日

朋友和家人都來了。現場所有攝影機和媒體都歸惠特妮管，我在投擲之前也不接受任何採訪。我只專注於一件事：表現出平常練習的成果。為了這個目的，我們絕不匆促。挑選正確的紙飛機，做出正確的調整，等著紙飛機飛過 61 公尺，然後拍照紀錄。這就是我們的計畫。

9 點 45 分，有兩隊「愛國者噴射機隊」的 L-39 飛機飛越天空，噴出五彩的顏色、拖曳著冒煙的軌跡，這可真是光榮的開始。

觀眾聚集在麥克林空軍基地。

一箱練習用紙飛機,其中一架在投擲練習中,在空中繞了一圈然後飛過世界紀錄標線。

裘看著我調整紙飛機。

亨利·田納鮑恩,他擔任紀錄賽主持人並主持拍照事宜。

　　四度世界冠軍肯·布雷克伯恩答應擔任裁判,另一位裁判則是當前的紀錄保持者史蒂芬·克瑞格。我要確保我們當天會打破他創下的紀錄。要是史蒂芬同意我們的紀錄,金氏世界紀錄又豈能不同意?

　　我這週還剩下不少練習用的紙飛機,我也完成了地方電視台為我拍攝的照片,他們為這個紀錄賽安排了一整週的報導,所以我還有很多紙飛機沒用完,而它們也放太久了,無法用在紀錄賽上。

　　我們先用這些紙飛機來暖身。其中一架發射出去之後,在空中繞了一大圈,約 12 公尺以上,然後一路滑翔,越過了世界紀錄距離的標線,也就是位於飛機棚地面的燈串。薩爾（Sal）看到紙飛機越過了標線,便讓燈光閃爍。這群忠實的群眾大聲爆出歡呼,亨利和維琪（Viki Liviakis）則提醒大家,這只是投擲練習。這是很完美的暖場。

　　現在,每個人都知道當紙飛機越過世界紀錄標線的時候會發生什麼事。我和裘相視而笑,這還是我們頭一遭見到紙飛機繞行一大圈後還能打破飛行距離紀錄,我們都認為以後大概也見不到了。

　　我們又投擲出一架紙飛機,紙飛機再度越過世界紀錄的標線,於是我決定讓裘開始正式投擲。第一投,紙飛機落在很短的距離。肯·布雷克伯恩決定走到終線位置,確保紙飛機的準確落點。史蒂芬則留在起始線,確保投擲區內運作順暢。

紙飛機飛越世界紀錄標線的瞬間，畫面十分模糊，但意義非凡，由安東·瓦南柏格（Anton Wannenburg）所拍攝。要抓到紙飛機在哪個瞬間飛過紀錄標線，可是十分不易。

第二投非常逼近世界紀錄標線。第三投紙飛機往左大轉彎。當天很多次的投擲練習中，紙飛機都是往左轉，甚至還沒飛到中央線讓我們好好拍張照就轉走了。結果是，有人打開了飛機棚的後門，因此有非常細小的微風以對角線吹過，往左飄移後再從後門吹出去。我們明察秋毫的髮妝造型師克拉克·羅素就表示，他確實發現頭髮被一般幾乎感受不到的風所吹動，因此他把話傳給了工作人員。我想傑克·史弗萊（Jack Shiefly）在正式投擲開始前便關上了門。

我們又練習了幾次，其中一次又越過了世界紀錄標線。現在就來把事情搞定吧。相信我，你不會想在第九或第十投露出一付孤注一擲的樣子。告訴你，這樣就死定了，我在莫哈維就是如此。我拾起紙飛機，重新捏緊機首，再增加一點這架紙飛機所需的向上升降舵。我把紙飛機拿給裘，點頭道：「我們來進行第四投吧。」

我們把投擲角度往右調整，以補償先前發射時向左轉彎的情況。結果紙飛機在開始滑翔之後便往右飄移。因此我們又加上了一點向左的方向舵。

如果你在六個月前，針對同樣的問題問我如何調整紙飛機，我給出的答案會是錯的。我很可能就直接彎折出向右的方向舵，也就是把左側機翼的下方紙層往下彎折。但這會是錯誤解方，當紙飛機大回轉時才需要如此調整。

裘掌控了這一投，紙飛機以近乎水平投擲出去。我馬上就知道這投還不錯，紙飛機以中間偏右發射，在接近中點時仍直線飛行。當紙飛機超過最高點時，我知道它會飛得很好。

這架紙飛機一定會打破紀錄，但會超過多少？觀眾也發覺了這點。如果你仔細聆聽影片，可以聽到紙飛機在接近紀錄標線時，已經開始湧現歡呼聲。等薩爾讓串燈閃爍，歡呼聲猛烈爆出。我則是等到紙飛機落地，才開始大叫。在紙飛機還沒降落在終

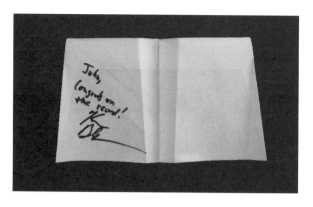

當天獲得的紀念品：連續四屆世界冠軍保持人肯·布雷克伯恩摺給我的紙飛機，上面還有他的簽名。輸人不輸陣，前任世界紀錄保持人史蒂芬·克瑞格也摺了他的世界紀錄紙飛機給我，同樣附上他的簽名。世界上最厲害的兩位紙飛機選手，一同參加我打破世界紀錄的紙飛機賽。沒有比這更美好的了。

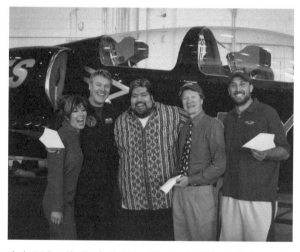

由左到右：維琪·立維克斯、蘭狄·弗萊斯、克拉克·羅素、我和裘·艾尤比。我們背後的是 L-39 噴射機。

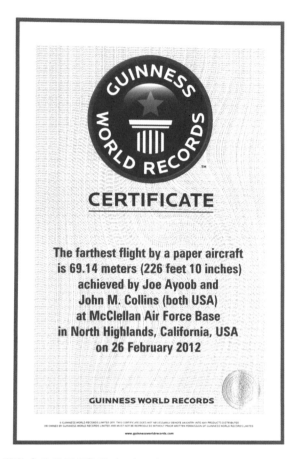

我的金氏世界紀錄證書，上面寫著：全世界飛行最遠的紙飛機，飛了 69.14 公尺（226 呎 10 吋），由裘·艾尤比和約翰·科林斯（皆美國人），在 2012 年 2 月 26 日於美國加州北高地的麥克林空軍基地共同達成。

點線之前，我一直屏住呼吸。一切都要等真正結束後才算結束，要是紙飛機落地前碰到任何東西或是任何人，飛行距離就只能算到那裡。

最後，紙飛機緩緩飛過紀錄標線，並且繼續滑翔了 5.9 公尺，才輕輕停在地板上。串燈在閃爍，觀眾在歡呼，裘抱起我轉著圈。全場都瘋狂了，五彩紙砲在熱烈的掌聲、呼聲、叫喊聲中繽紛施放。

肯·布雷克伯恩監督著標線畫記的位置，好讓正式測量員拍照。我找到我的妻子蘇珊娜，緊緊擁著她轉圈。

當然，我們又投擲了六次。其中一投紙飛機降落在 12.8 公尺高的燈具上，這種事從未發生。還有一投紙飛機在爬升途中撞到燈具，這種事先前也只發生過一次。另外四投的飛行距離，則都不遠。

但這不打緊，我們已經勝利了。我們終於勝利了。我的結婚之日、兒子出生之日，以及世界紀錄之日，這三天是我人生中最重大的日子。從 23 年前我的第一本書出版以來，一直走到這一刻，這是多麼漫長又令人驚異的旅程。

# 我的故事

先講一段我的過去。

1960 年 11 月 22 日，我出生在加州的尤里卡。三年後的同一天，約翰·甘乃迪遇刺，所以我只過了兩次生日，之後這天就成了美國的國喪日了。

我的幼稚園老師曾經說過，我小時候最喜歡放假以及騎三輪車，這似乎就是唯一值得一提的「永恆紀錄」了。

小學三年級的某一天，我做了第一架紙飛機。這是經典的標槍式紙飛機，而且我摺了很多架，雖然很多地方可能都摺得不太對。當時我哥哥泰德把一張紙對摺，接著直接把兩個角往下摺，再沿著同樣方向繼續摺兩摺。我媽媽的摺法稍微不同。她把紙張對摺後再攤開，然後把兩個角往下摺對齊到中線，接著再重摺中線，但把兩個角包在裡面而不是露在外面。

我覺得媽媽的方法比較好，雖然最後摺出來的機翼表面並不平整，但至少飛行時紙層比較不會翻開。泰德不斷向我遊說他的方法有多好，但最後還是沒得到我這一票。這讓他氣呼呼的但也讓我更有膽了。

到了四年級，媽媽在我面前摺了一架紙飛機，裡面包含了水雷基本型的摺紙步驟。當然我們那時都不知道這個名稱，但這個摺紙技巧引我走向未來數十年的摺紙生涯。到現在我仍不知道她怎麼會摺那架紙飛機，難道她也有著不為人知的年少時光嗎？

同年，哥哥從媽媽的紙飛機中改良出一種簡單的增重系統，那架紙飛機加裝了一條紙帶（看起來像條尾巴），還有一對階梯狀的機翼。這架紙飛機不管從哪個方面來看都是優異的設計，也成了第一架飛越查芬大道的紙飛機，飄浮在比兩個電線桿還高的空中，最後完全消失在我們的視線裡。

我無法形容我有多麼嫉妒，自此我決定要摺出比他更好的紙飛機。兩個星期後，我終於做出一架一樣的紙飛機。

紙飛機的對決已經正式展開，至少我心裡是這麼想的。但此時，他的注意力突然轉到全天候偵察那

這是母親設計的紙飛機，用上了經典的頭重式系統，這來自於水雷基本型。

上高年級時的社會科作業。甜美的復仇。這就是我設計的第一架紙飛機復刻版，大約在 1971 年。

位剛搬到街尾的女孩。在我來看，這是他在策略上的疏失。

一個月後，我發展出一種沉摺的怪異變形，其中還剪了兩小刀，好讓機翼上方跟下方紙層對稱。但這架紙飛機僅僅勉強飛過客廳，於是我把它拿到戶外好好試飛一番。

第四投，紙飛機奮力一衝，高高飛越馬路。它向上盤旋，穩穩越過了電線，再繼續向上爬升，一派悠閒地前往遠處那排標示著文明邊界的雲杉。它繼續向上盤旋，不斷遠去，最後身影消失在我的視線中。我內心響起一陣歡呼，心臟在胸腔中大力砰砰跳著，喉嚨甚至像是哽著什麼。

突然間，我全身像是通了電般跳了起來。這架紙飛機是我的原型機！我在屋內拚命希望能想起自己是怎麼摺出這架紙飛機的，從此我便覺得作品必須要記錄歸檔。

到了五年級，一位代課老師帶了一本摺紙書到班上，大概是覺得這樣美勞課的時間比較好打發。那是在 1970 年的加州洪堡縣，方圓 400 公里之內沒有賣摺紙用的色紙。這位老師顯然是連夜加工，把信紙大小的有色紙裁剪成正方形。在我摺紙生涯中的這個階段，確認紙張是否為正方形已經是小孩的玩意兒，只要摺一條對角線就可以得知。我從老師發下的紙張中，挑揀出無數張非正方形的紙，她只好承認自己的愚蠢。

這位老師試著教導一群五年級學生摺紙鶴，不過經過一番努力之後，她可能決定放棄把這種「簡單的」款式給摺完。下課之後，她把摺紙書留在工藝桌上。我拿起這本書，進入了一個全新的世界。很多我自認為是自己的發明，原來早就存在了數百年甚至數千年，而且這些古老技藝還比我發明的方法更好。這是我要求父母幫我買的第一本書。

於是我開始夢想著，寫一本自己設計的紙飛機書。我已經擁有一整個鞋盒的摺紙書，還有什麼可以阻止我的？

八年級時，CBS 的晨間新聞有個兒童區段是介紹 KF 翼型。主持人克里斯多夫·葛林（Christopher Glenn）唸了一段關於這種神奇機翼的描述，這原本是設計給紙飛機的防失速機翼。在紙飛機的設計中，機翼底部有個階梯（也就是不連續面），而這個階梯帶來了料想不到的好處。這可是真實世界的真實競賽啊。第一屆國際紙飛機大賽之書出版之後，我用自己的方式悉心研究過每款設計。但現在這款？這可是更上一層樓之作。如果人們真的投入某件事情，顯然會嚴肅以待。那麼我呢？我有嗎？我可以嗎？我顯然還需要更多練習以及更多測試。

到了高中，我的紙飛機轉為地下活動。高中生摺紙飛機並不酷，雖然我也不確定打橄欖球撞斷骨頭是否就比較酷，但總之我不想公開摺紙飛機。

今天，我已經擁有工作、妻子、兒子，以及其他嗜好，但我最主要的嗜好還是摺紙飛機。由於對紙飛機的著迷，我因而得以旅行到澳洲、新加坡、峇里島、紐約、芝加哥、波特蘭、俄勒岡、聖路易、紐澤西、斯波坎、西雅圖，以及許多位於舊金山灣區的城市，做紙飛機飛行表演，而旅費都是由主辦單位支付。

我也有幸能到灣區的本能軟體、谷歌、基因泰克和 XOJET 表演。灣區的創客嘉年華、希勒航空博物館以及太空博物館，都有持續預約我的紙飛機表演，因此如果你有到灣區一帶，記得去查看它們的行事曆。

我目前的工作，是擔任 PD 電視的執行製作人和創意指導。這是「彼得森·狄恩屋頂及太陽能公司」的一個部門，任務是製作廣告和電視節目《與彼得森·狄恩一起救地球》（Saving Green with Petersen Dean）。在這之前，我在一家電視台擔任

掌鏡和旁白，同時也參與廣告和電視購物的製作、導演和腳本寫作。在更早之前，我則擔任新聞廣播直播的導演二十年以上，其中還一度擔任新聞製作主任。

我喜歡玩風浪板。在多風的季節，我的週末大多會在舊金山北邊拉克斯普蘭廷的海邊破浪而行。有時，我也會到金門大橋旁跟其他風浪板玩家瘋狂一下。如果你想經由實際接觸來學習空氣動力學，我非常建議風浪板這項運動。當你一頭栽入狂風轟擊下的海浪，你就會明白，兩倍風速能產生四倍力道可是一點也不奇怪。

我還收藏了一些迴力鏢，因為我也深受迴力鏢物理學的吸引。升力、進動、離心力等等，多麼棒的運動啊。順道一提，迴力鏢有分左手或右手使用。我一開始還不知道，後來買錯了才曉得有左右之分，哈哈。但仔細一想確實有道理啊。

我喜歡跟妻子蘇珊娜跳搖擺舞。我們跳得不算好，但跳的時候樂趣無窮。

我還有一項嗜好，是唯一不具備空氣動力元素但認真以對的嗜好，那就是摺紙。摺紙技巧能直接應用到紙飛機身上，但摺紙本身就是一項藝術和美學。我無法確切告訴你這項嗜好對你會有什麼幫助，我能說的是，你花費在摺紙上的時間，將有助於你完成生命中某些事情。至少你會習得耐性。

我在學期間就很喜歡數學，大專時專攻通識教育。我其中一項偉大目標，就是去培育追求知識的熱情。世界就是個令人驚異的地方，若你能發掘日常事物的運作方式，會感到更加驚異。飛行、重力和光，仍舊是待解的奧祕。我們十分懂得如何運用這些事物，但這些事物的本質還是難以捉摸。我的建議是，如果有人信誓旦旦告訴你真正酷的東西早就探究完了，請立刻轉身走開，去找其他人聊天。封閉的心靈永遠無法揭開自然的奧祕。

世界上永遠沒有所謂「確定的科學」。科學永遠是立足於我們所能證實的事物上，而所能證實的事物這麼少，這個根基也就鬆動不已。這個想法對某些人來說很難消受，對我來說，這就像是玩風浪板。我無法控制風，也無法控制潮汐和海浪，而我可以做的，就是努力在這些狂暴的力量之間保持平衡並且持續下去。好的理論就像能完美地操控風浪板，這個過程令人富足，而且前頭或許還有更精彩的事物在等著。

# 謝辭

我要感謝我的贊助者：弗萊斯電子、XOJET、彼得森·狄恩屋頂及太陽能公司、克拉克·羅素美髮沙龍，以及空港家電，感謝你們慷慨的支持。其中我更要感謝：

蘭狄·弗萊斯提供的飛機棚、愛國者噴射機隊、比賽當日的披薩，還有在整個過程中，永不厭倦地給予支持。

Stephen Lambright，是你說服 XOJET 來支持我。

Jim Petersen 以及 Keith Nash 蒞臨現場拍了幾張照。

克拉克·羅素無以倫比的表現。

Paul Myer，你還沒等我問完就答應要贊助。也要感謝 Alicia Owsley，這兩次都是妳幫忙打理，確認我有襯衫可以穿出場！

我要感謝所有協助我完成夢想的工作人員：

感謝 Bob MacDonald 準備阿曼蘇丹國的故事等等。

感謝 Jack Schiefly 協助移動大大小小的噴射機，確保飛機棚淨空供我們使用。

感謝 Art Takeshita 永遠帶著所需的器材，拍攝出我們要的照片。

感謝 Dean Kendrick 打理了卡片、攝影機，以及麥克林機場中的殺手級中央攝影機。

感謝 Rico Corona 所帶來正確的器具，並以專業技術來操作。

感謝 John Chater 為我們精心處理超慢動作的部分，你所做的已經遠多於責任範圍。

感謝 John Fontana，由你來掌控燈光和煙霧機真是再適合不過。

感謝惠特妮·亞維斯，她無窮的精力讓整件事情變得更為有趣。從拍攝、編輯到尋找更多串燈，沒有她真的不知道該怎麼達成。

感謝 Sal Glynn，我第一本書的編輯以及老友。

感謝 Jan Adkins 為這本書繪製的美麗插畫，他是阿爾金工作室（Jan Adkins Studio）中主要創作的鬼才。他堅持在今日稱呼我為「明日船長」，這實在令人費解啊。

感謝 Jim Swanson，我的前老闆、我的朋友，以及飛行愛好夥伴。

感謝 Alicia Cocchi，我的同事和攝影師。謝謝妳拍出對的照片。

感謝安東·瓦南柏格，拍攝出紙飛機跨越記錄標線的瞬間。

感謝亨利·田納鮑恩令人驚奇的照片，以及在兩次記錄賽中擔任主持人。

感謝維琪·立維克斯把我介紹給蘭狄·弗萊斯和克拉克·羅素，並且在麥克林的紀錄賽中與亨利一起擔任主持人。

感謝亞歷斯·查維爾為我們安排莫菲特聯邦機場的飛機棚，並且讓我們發現以 A4 紙摺紙飛機的優點。查維爾夫婦，這架紙飛機破世界紀錄的故事，永遠有你們的一席之地。

感謝莫哈維紀錄賽中的測量員 Wayne Whatley。萬分感謝你忠實的測量。

感謝麥克林紀錄賽中的測量員 Dirk Slooten，謝謝你為我們測量出打破紀錄的飛行距離。

感謝 Tim Piastrelli 對我們網站的卓越貢獻。謝謝你的幫忙。

感謝包柏·威斯洛邀請我前往莫哈維，並給予我靈感去解決問題，並讓我們在你家留宿一晚。有你真好！

感謝 Enrico Palermo 提供我在莫哈維鎮中太空船公司的飛機棚。謝謝你給予的一切幫助和祝福。

感謝麥克·米爾維在第一場紀錄賽中擔任裁判。你真是令人驚奇又能振奮人心的傢伙。

感謝 Willie Turner 和加州聖卡洛斯的希勒航空博物館，

讓我們在博物館中拍攝照片並主持電視直播。謝謝你們！

感謝 KRON-TV 慷慨租借我們第二次紀錄賽中所需要的拍攝工具。

感謝 Tim Martin 為我們操作 iPhone 的應用程式。

感謝 Richard Zinn 幫我跟麥克・米爾維牽線。

感謝費儂・葛林幫我跟裘・艾尤比牽線。

感謝 Mike Pawlawski，願意擔任第一任的紙飛機投擲手。

感謝 Jimmy Collins 把我的紙飛機撕成對半。不完全是……但這是有幫助的。

感謝 Rip Wong，願意臨時讓我們使用莫西飛機棚。

感謝肯・布雷克伯恩，千里迢迢從佛羅里達州來到麥克林來觀賽。我從這位四次世界冠軍身上學習良多。

感謝我的家人：

感謝我的外甥泰德和奧利維亞，一口氣追紙飛機追了好幾哩。

感謝我的兄弟包柏、泰德和吉姆，給了我競賽、靈感、安慰和慶祝。謝謝你們。即使你們無法親自到場，我仍然覺得你們同在。

感謝我的兒子西恩，謝謝你的出席。

感謝我的親家 Faith、Robin、Susan 和 Becky，妳們就像是我的親姊妹。

謝謝我的妻子蘇珊娜。沒有她的愛和支持，上述的事情都不可能達成。這架世界紀錄紙飛機就是以她為名，這名字也永遠在我心中。我愛妳。

還有裘・艾尤比，你是世界上最優秀的紙飛機投擲手。我一直都知道你辦得到。

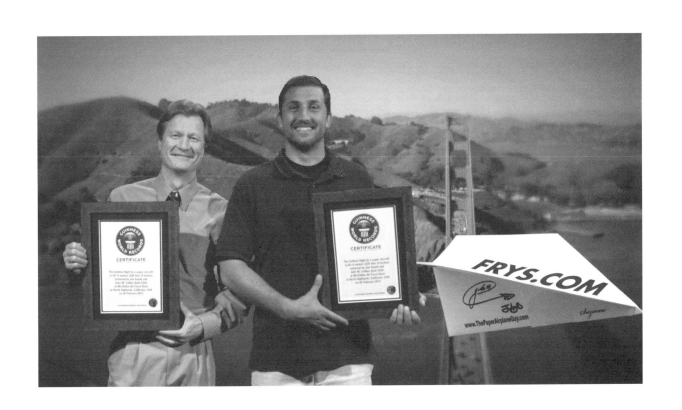

# 摺紙記號

谷摺

山摺

現存摺線

往這個方向摺

往這個方向翻開

摺好後翻開

翻到另一面

往後摺

注意這個點

沉摺、壓摺、反摺或推

轉動紙飛機

## 特別補充

1. 除了本身就適用於 A4 尺寸的款式（如蘇珊娜號），書中其他款式紙飛機步驟圖皆是以美國常用的 Letter 尺寸所示範、完成。以 A4 來做這些紙飛機，會改變紙飛機的重心與升力中心，以致改變飛行表現（如使用 A4 做迴力鏢式，會使機翼拍動）至於實際變化為何，就由你從試飛與調校中去體驗，並進一步去改良，也許你會因此發現新的方法打破世界紀錄。

2. 如果要試試 Letter 尺寸，你可以將一般 A4 紙的短邊裁掉 2.5 公分，就可以獲得一張微幅縮小比例的 Letter 紙。

3. 右頁蘇珊娜號的紙撕下之後，請按左方虛線裁切，使短邊為 19.5 公分，即為 A4 比例的紙張。

4. 本書特別加贈的 2 張英國進口超滑面剛古鑽白紙，是位於本書最末兩頁的白色無印刷紙，請撕下後再裁切長邊撕痕，使短邊為 19.5 公分，即為 A4 比例的紙張。